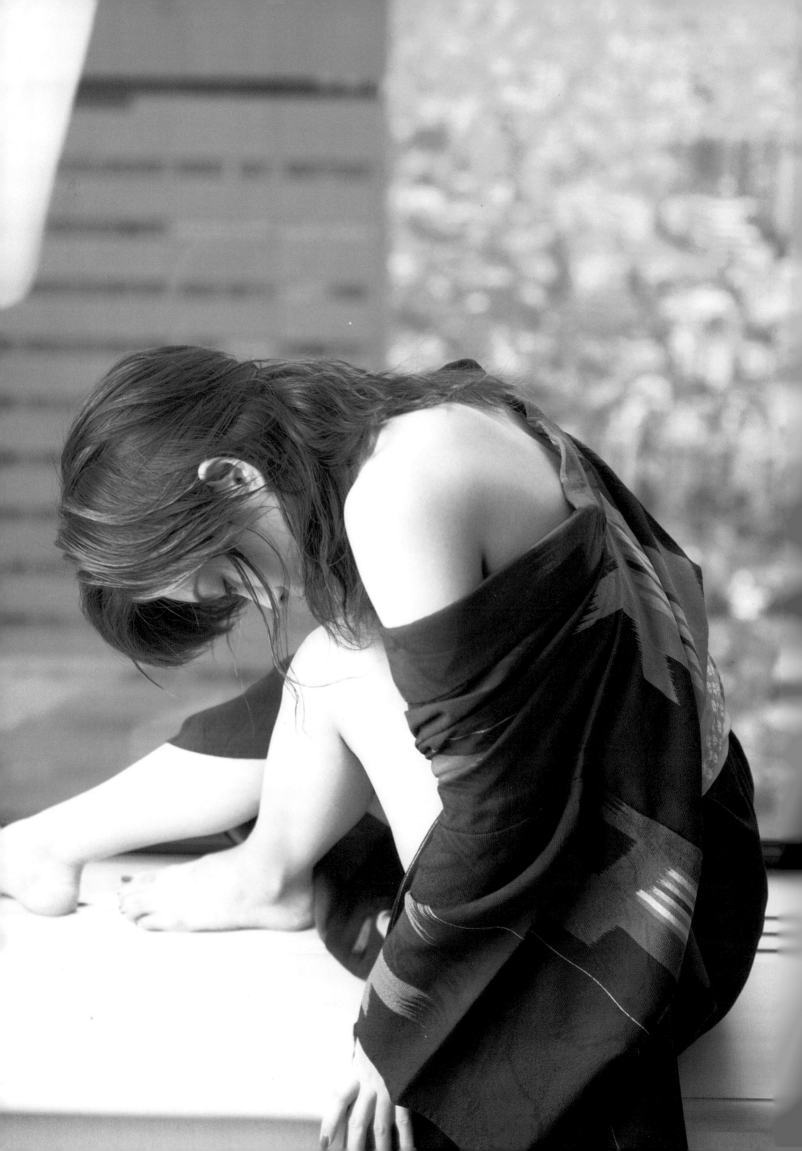

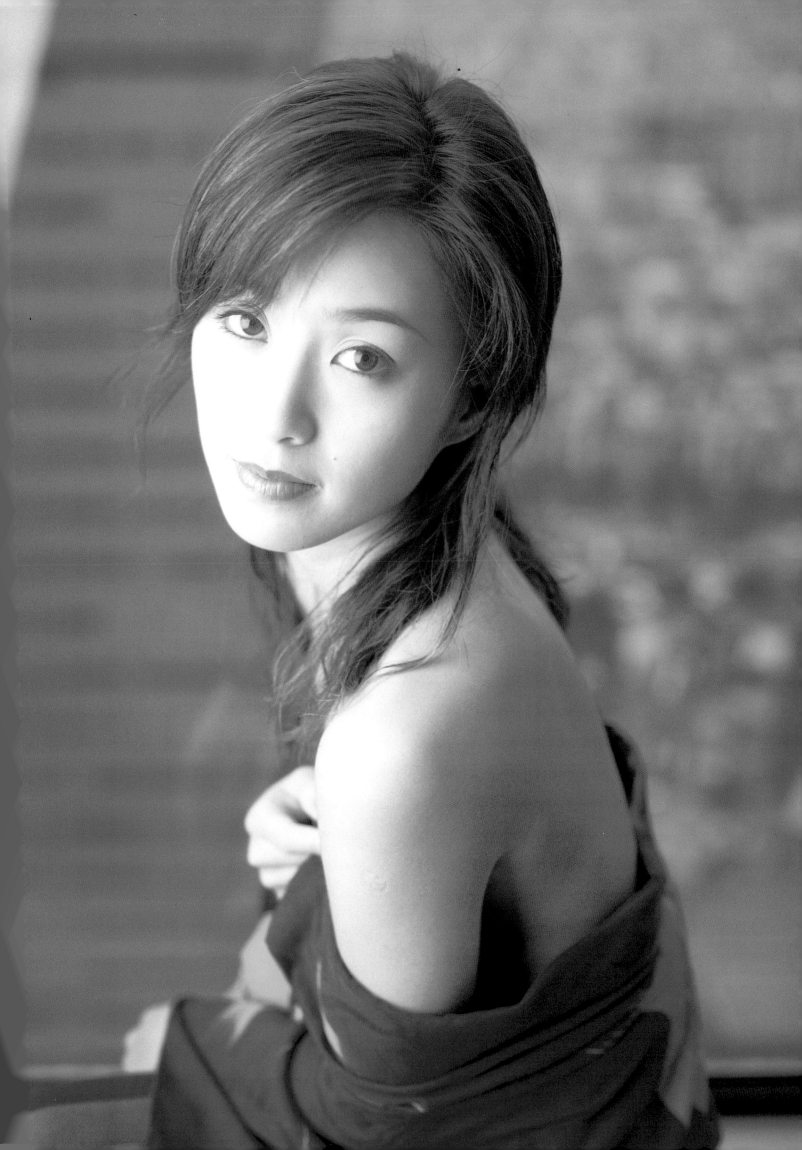

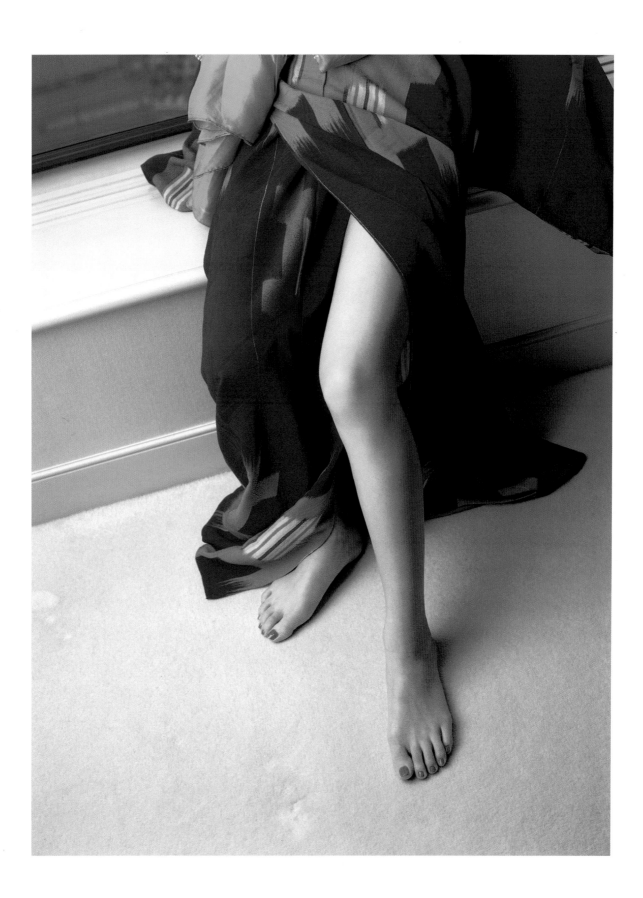

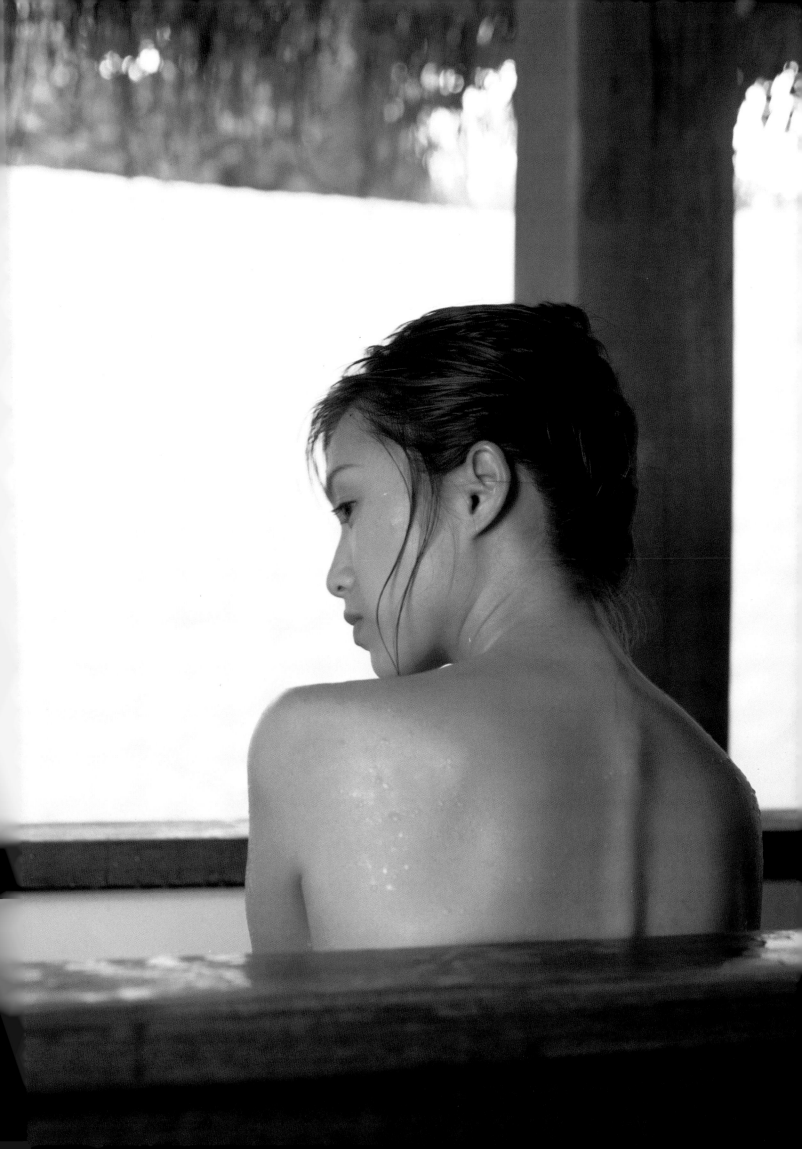

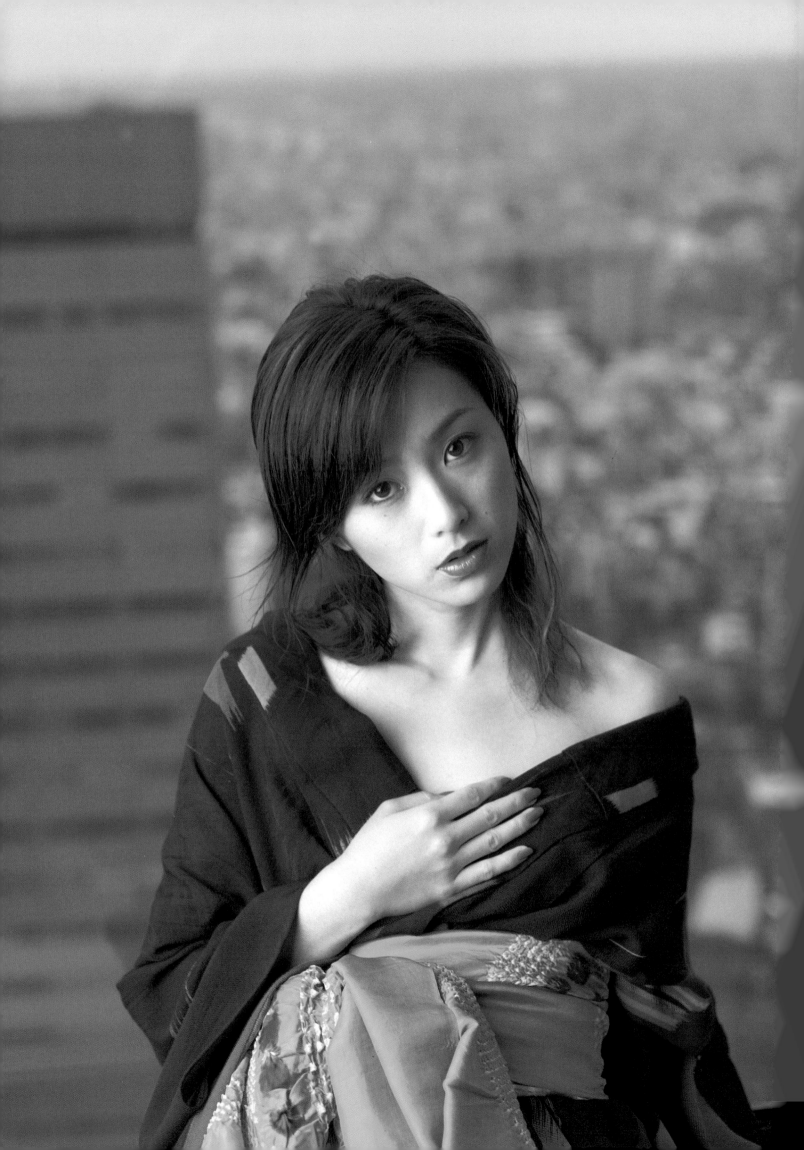

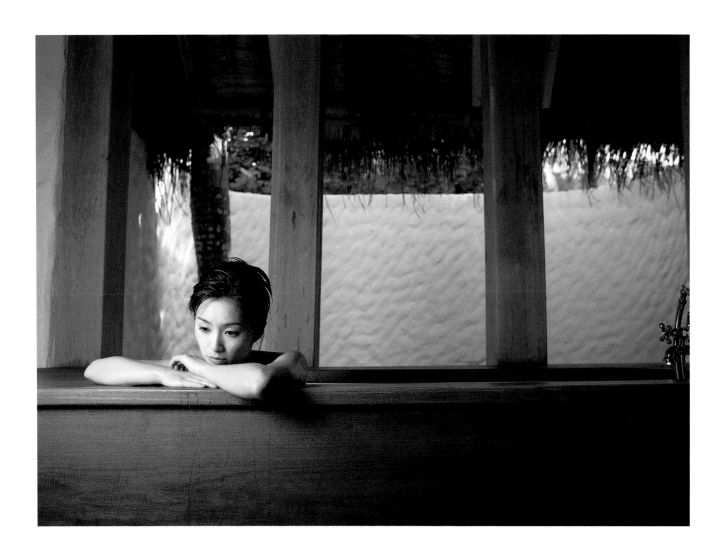

我在夢境中載浮載沈　迷失在森林中
究竟身在何處？
我什麼也不知道　什麼也感受不到……
這是一個無聲的寂靜世界
我來過這裡嗎？　有種似曾相識的感覺
有些恐怖　心中卻不害怕
我到底身在何處？
有沒有人聽到我的呼喚……

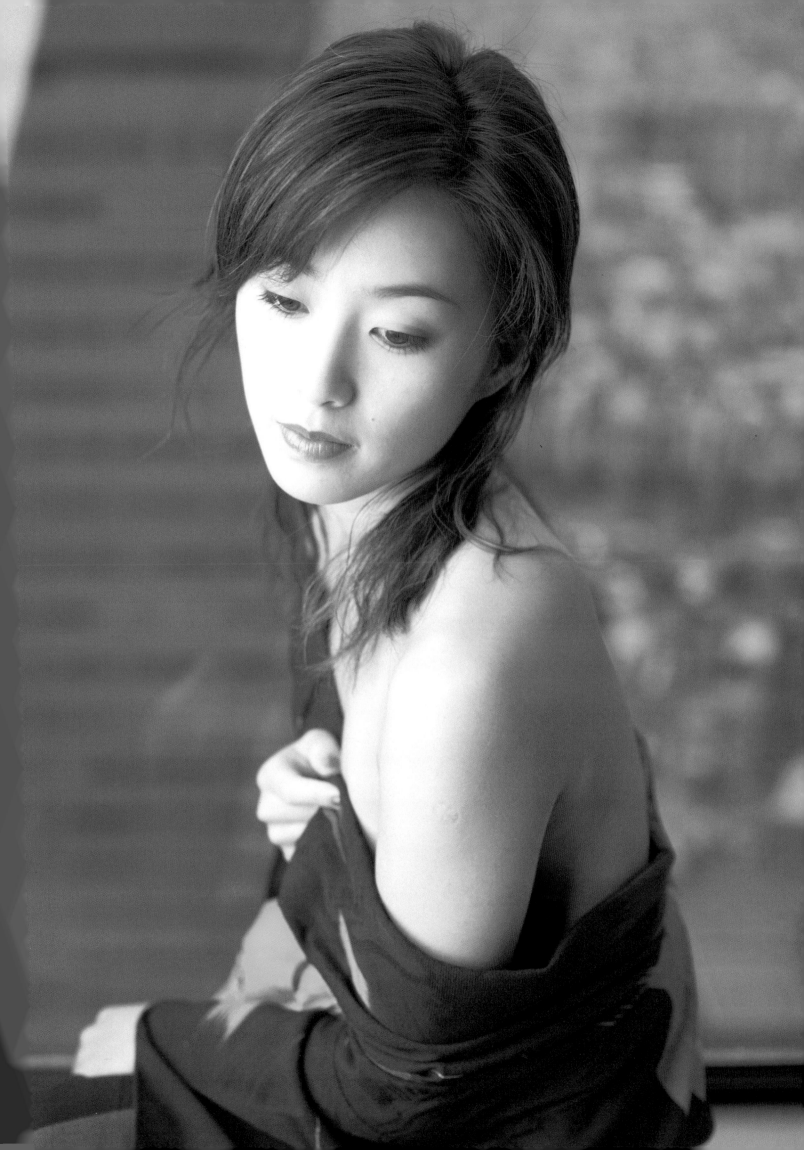

NORIKO SAKAI PHOTO ALBUM
fizz

Small froths in my mind.Comes out like soda water.
Sometimes hot, and sometimes cool.
Going up spirally and down in my mind, and again...
Just like fizz in a glass.
Photographer:KOJI INOMOTO

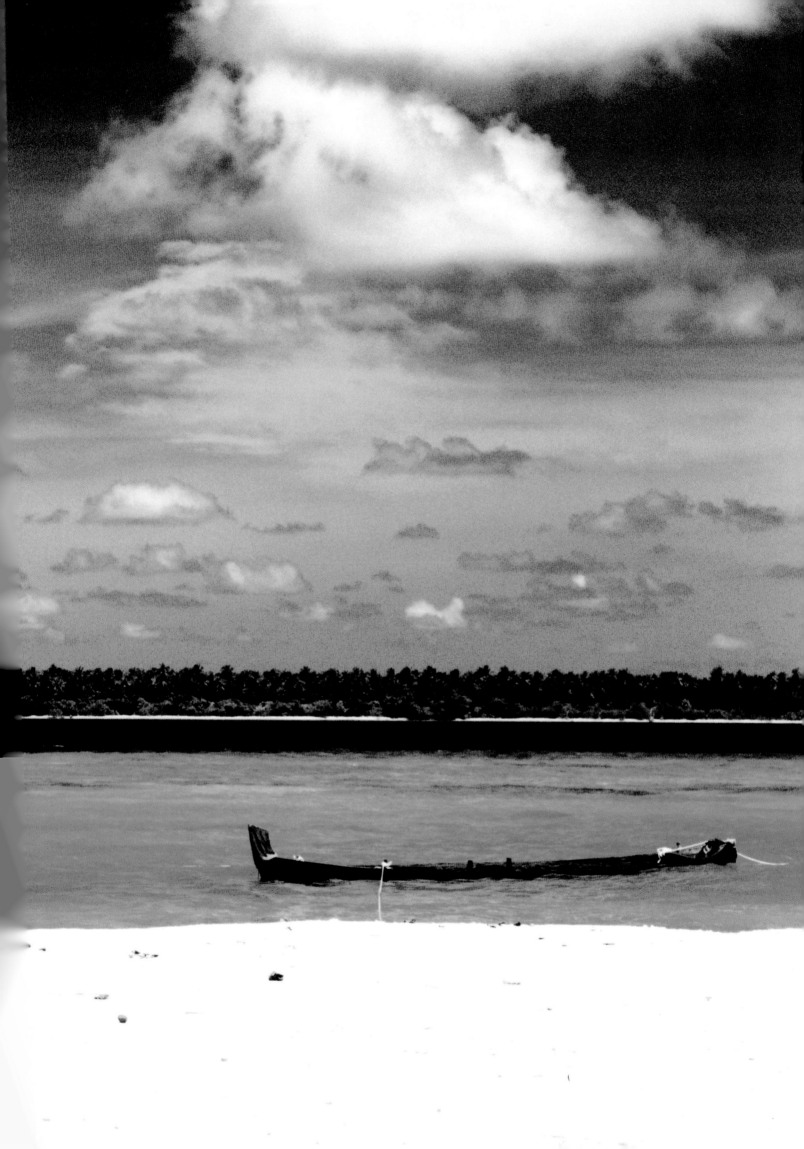

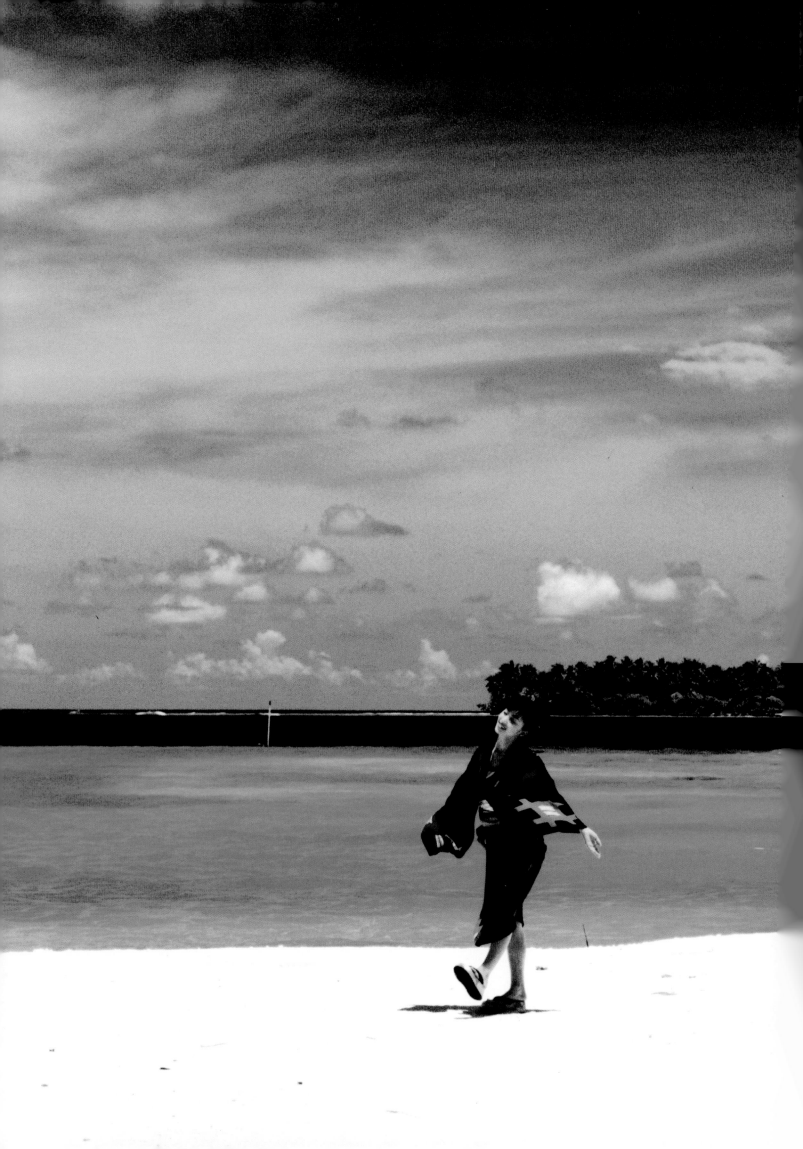

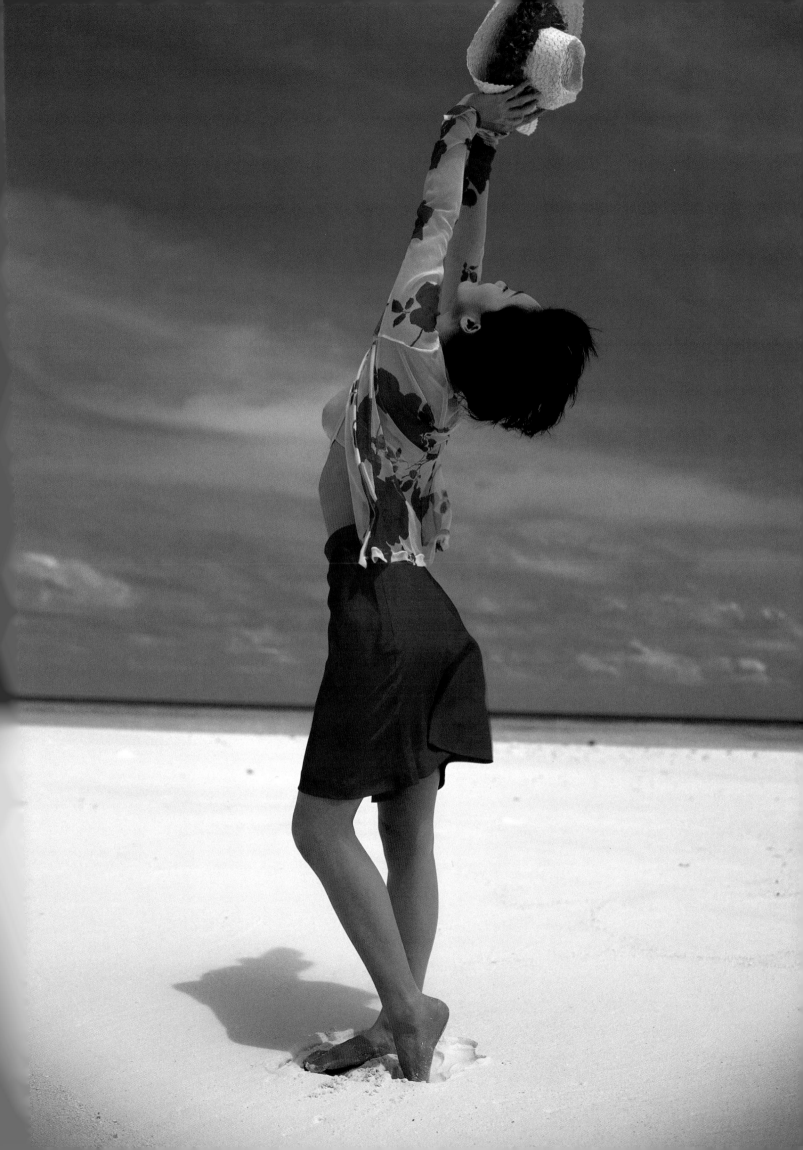

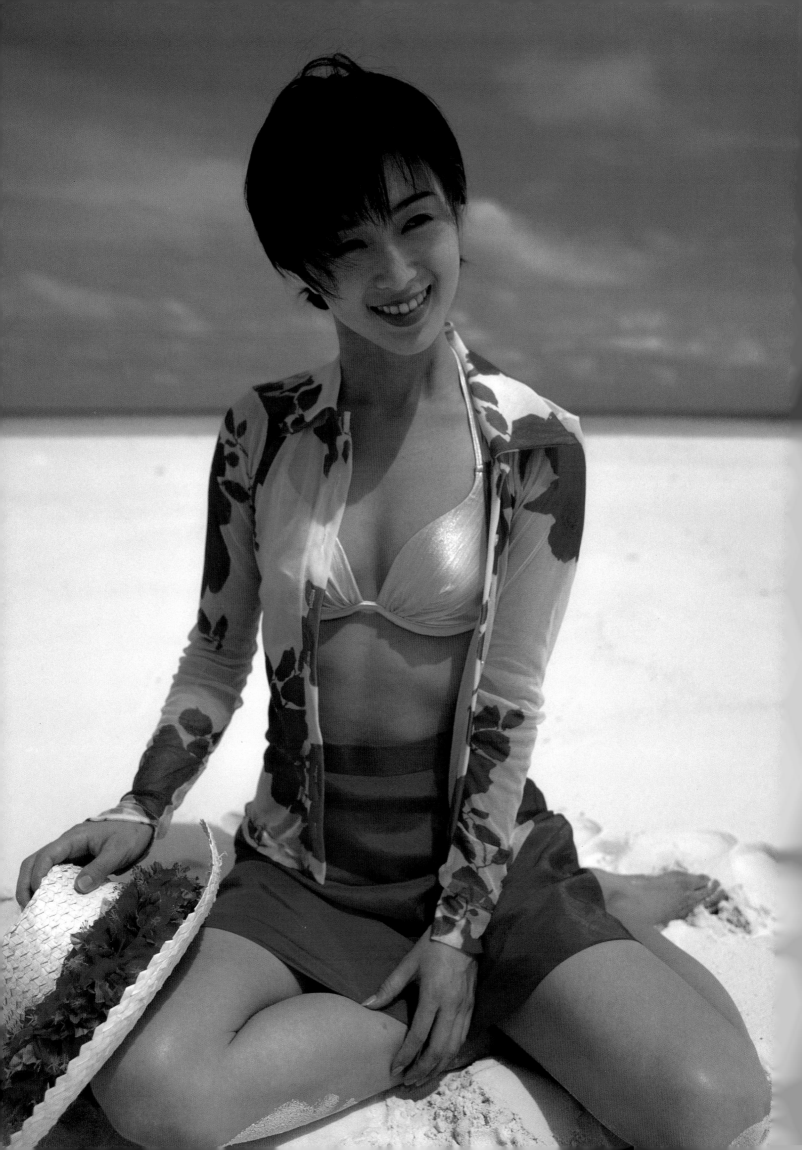

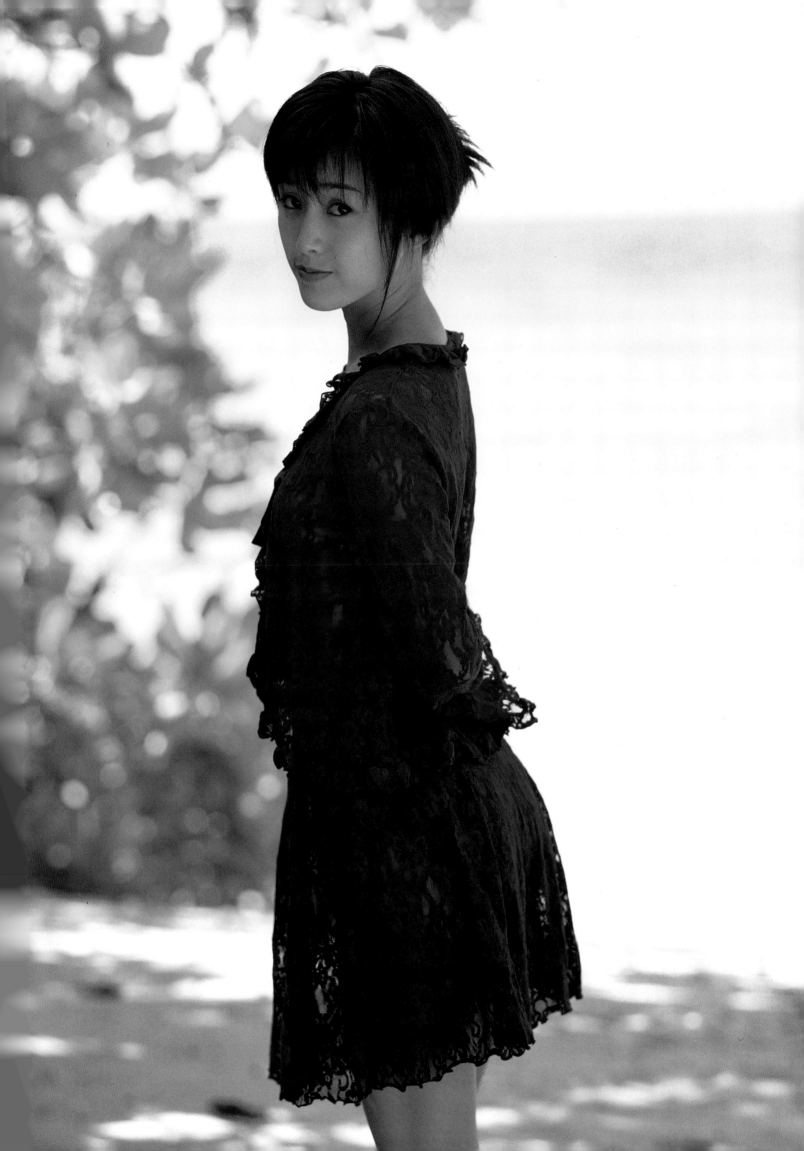

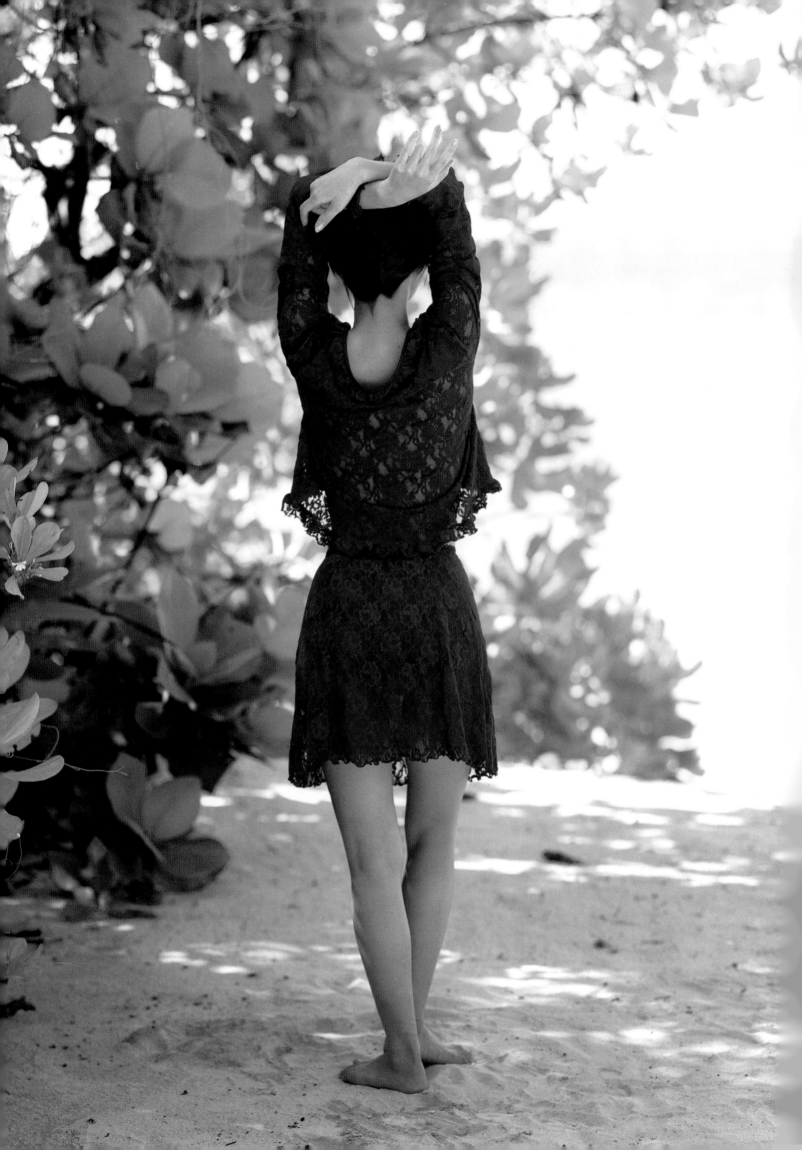

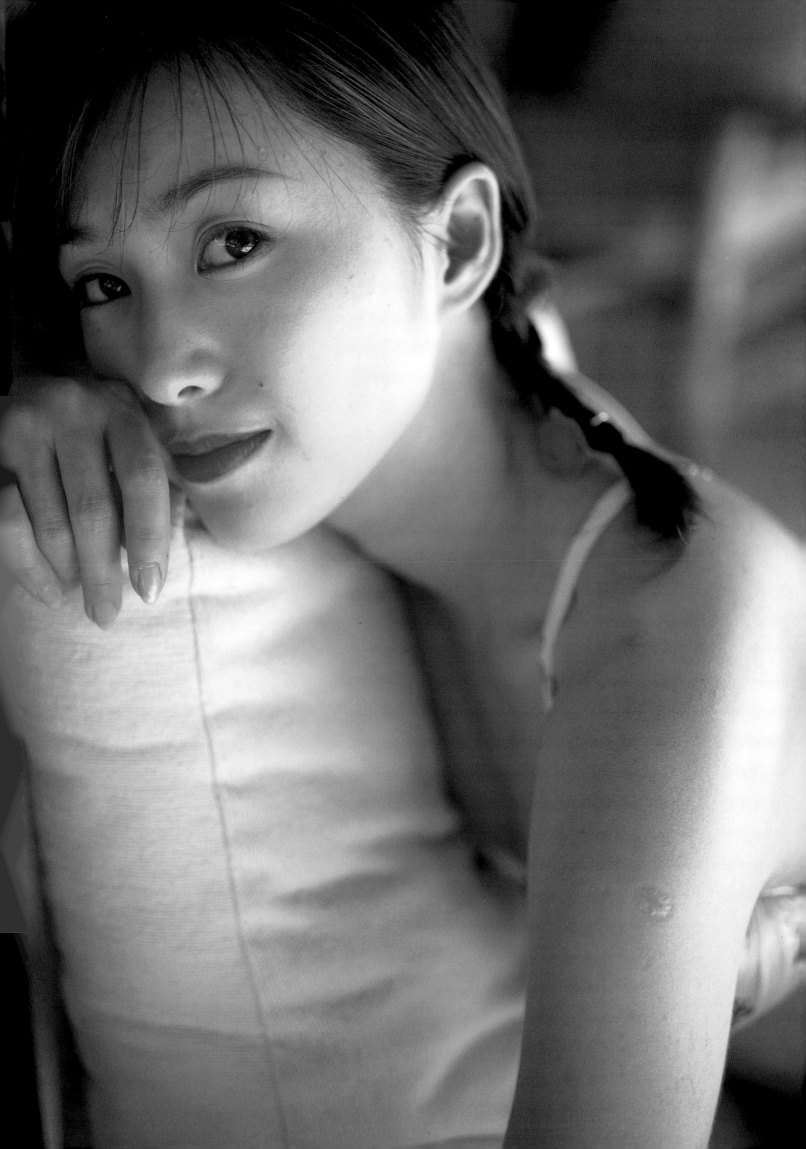

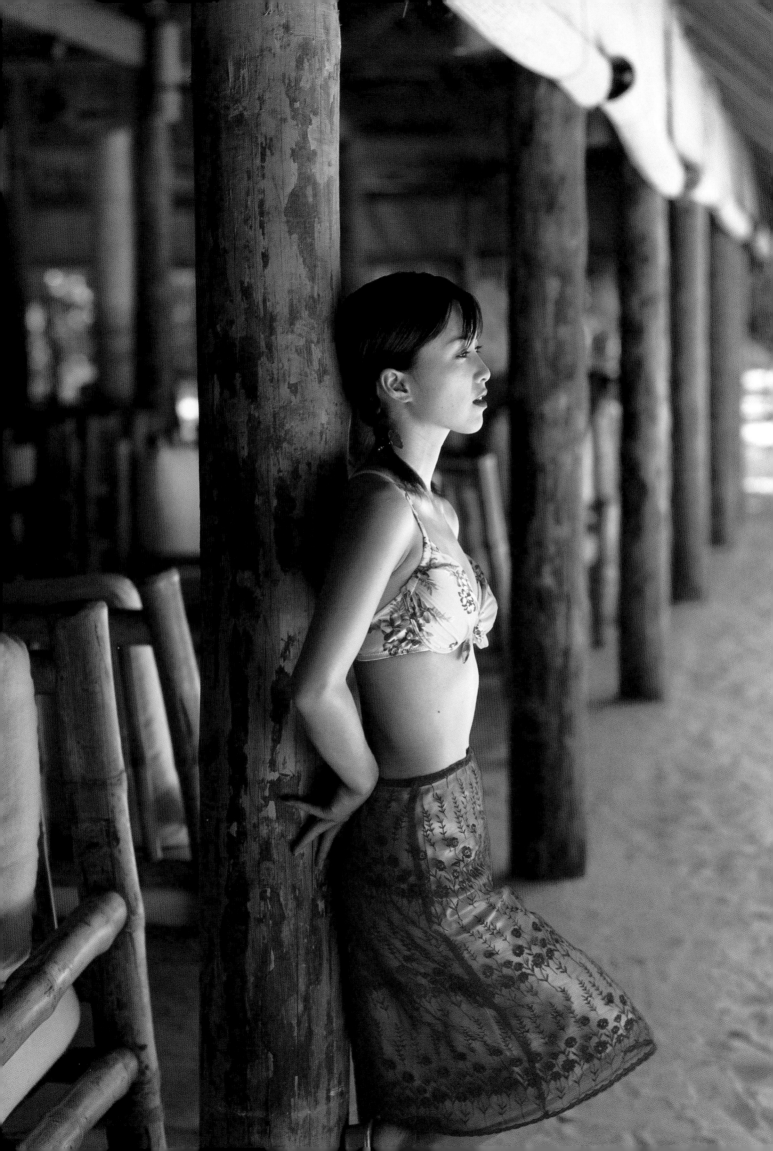

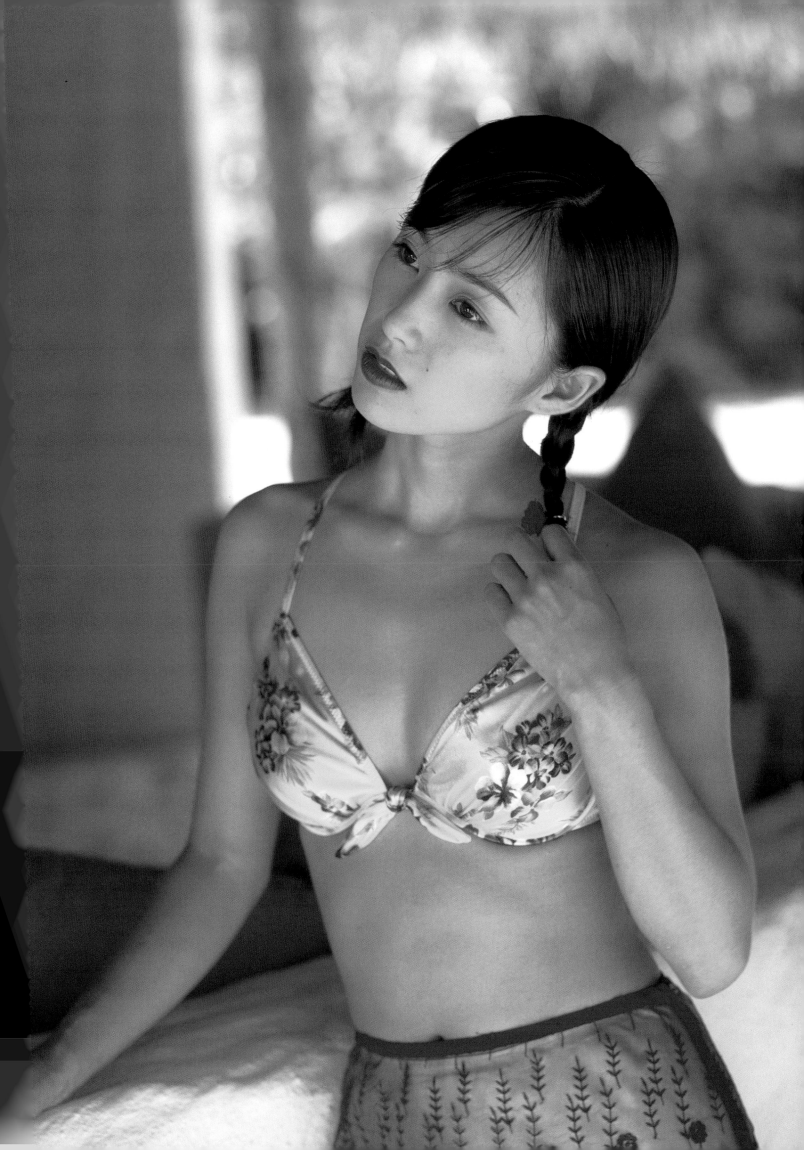

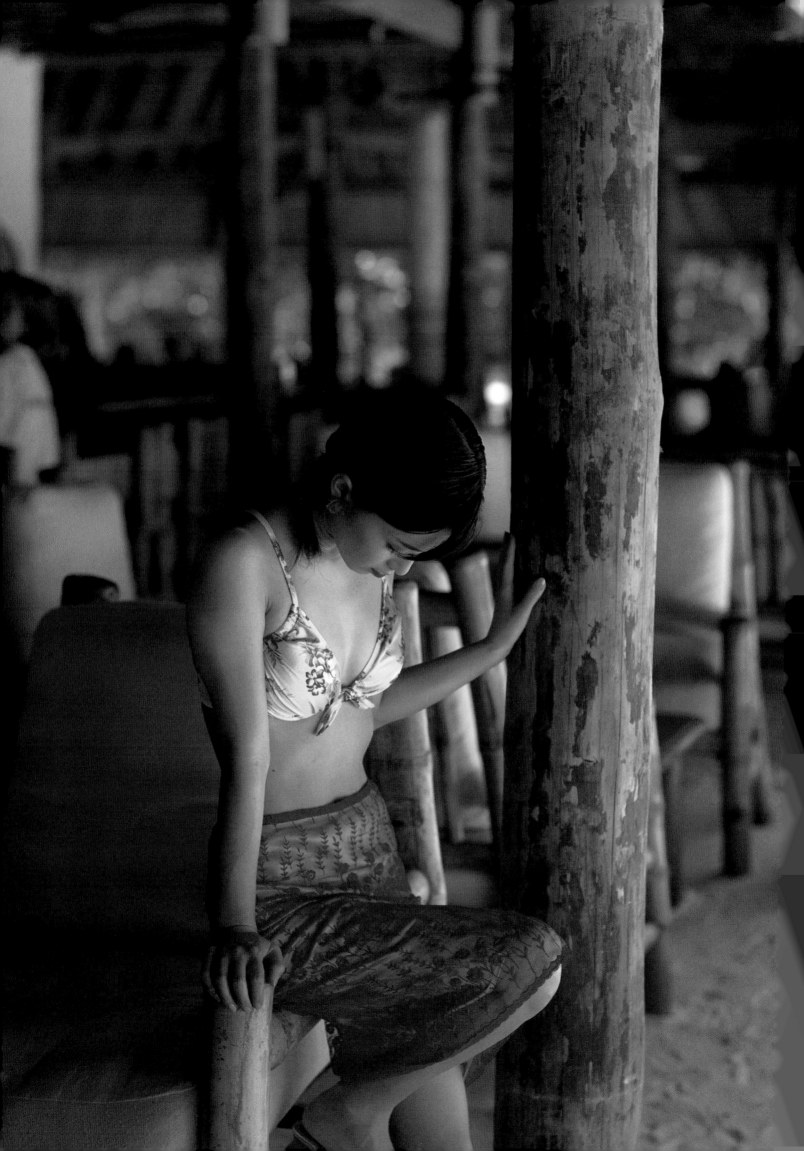

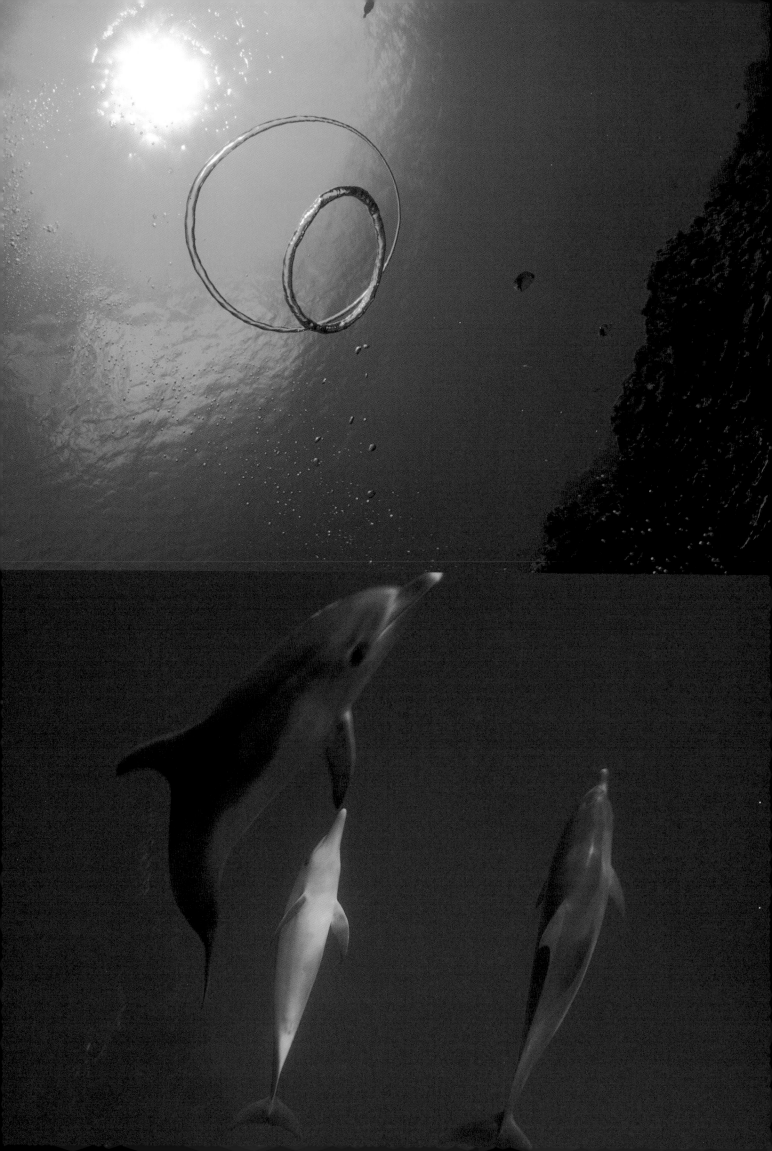

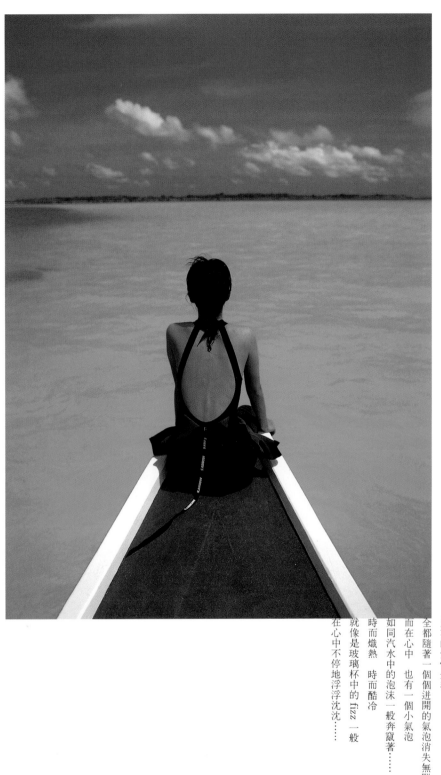

碧綠色的氣泡　透明的氣泡
從我手邊　穿過的無數個氣泡……
從海底仰望天空　氣泡就如同水母般地往上飄
口中呼出的空氣
也如同銀色的水母般　浮出後就消失了……
所有的愛恨是非
全都隨著一個個迸開的氣泡消失無蹤
而在心中　也有一個小氣泡
如同汽水中的泡沫一般奔竄著……
時而熾熱　時而酷冷
就像是玻璃杯中的 fizz 一般
在心中不停地浮浮沈沈……

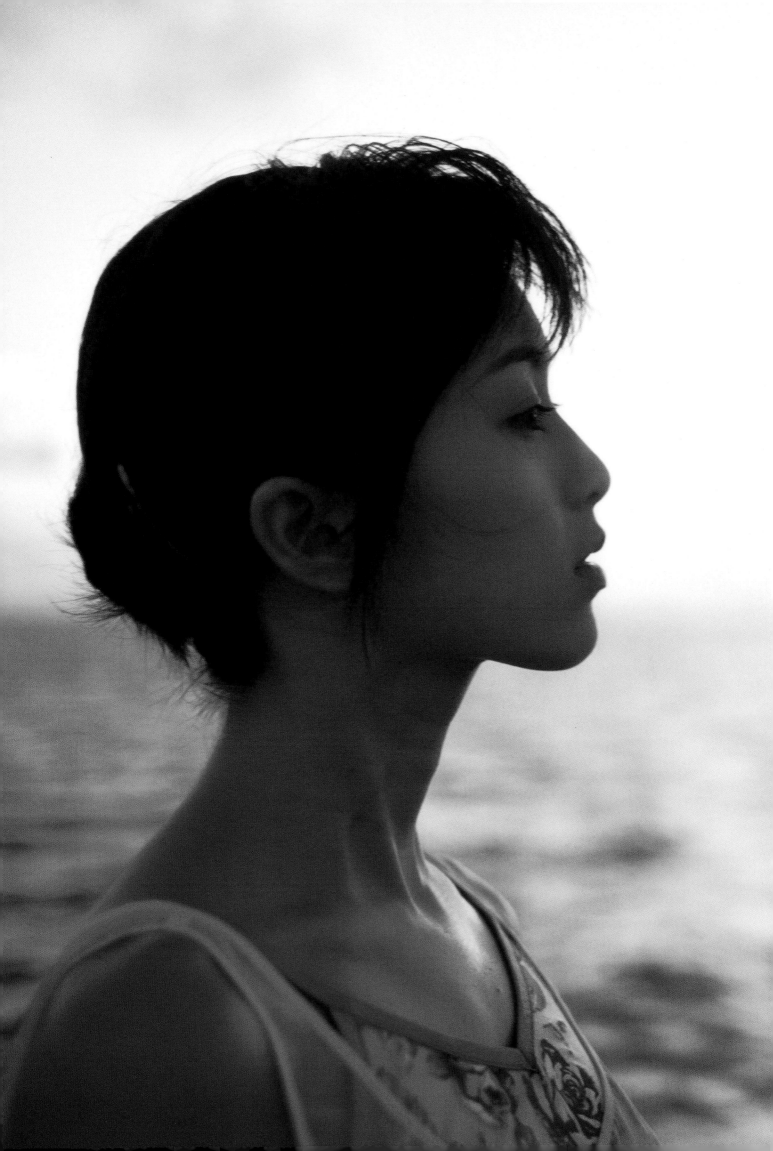

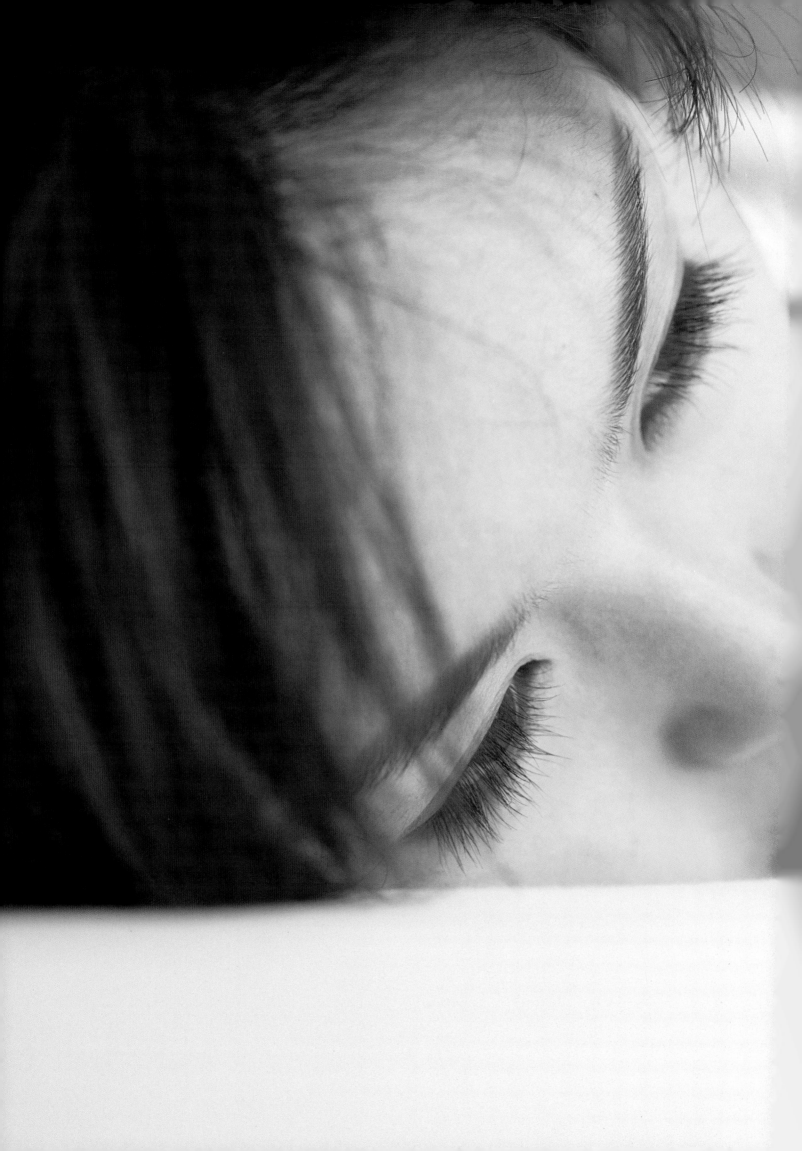

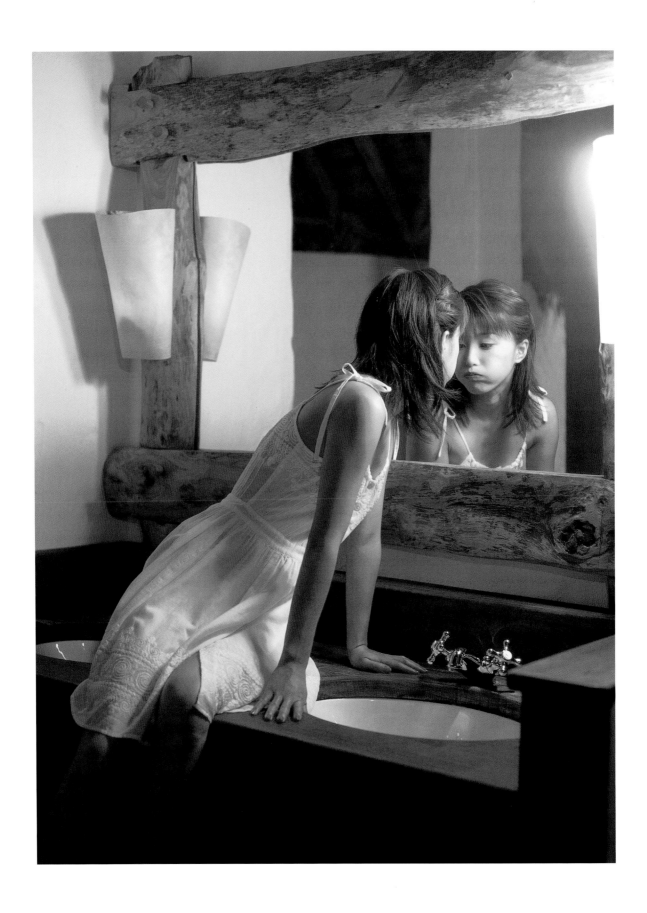

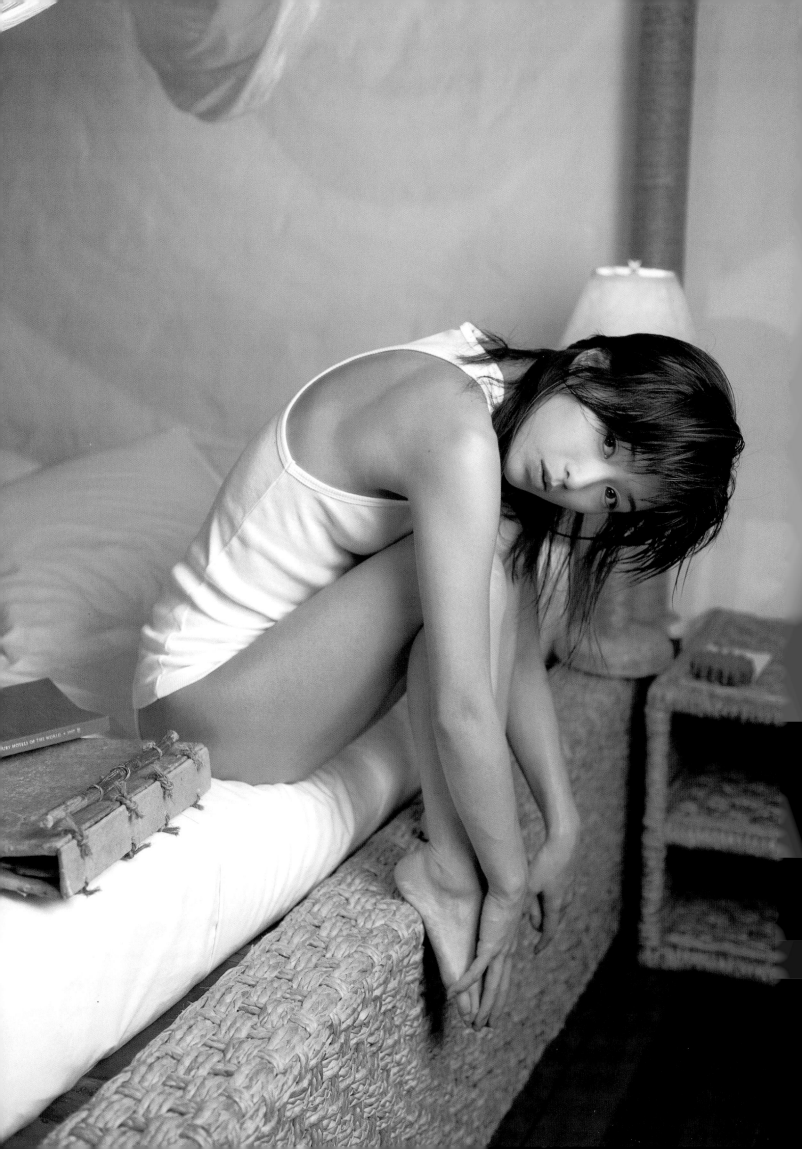

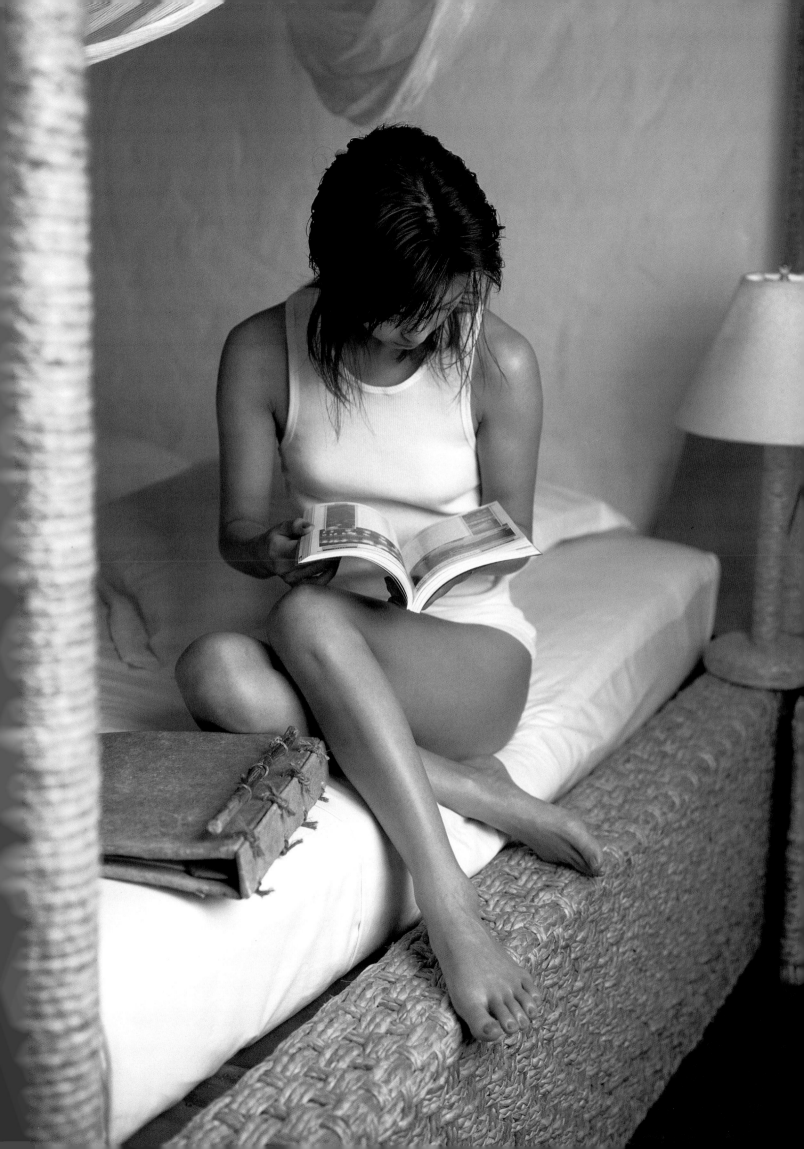

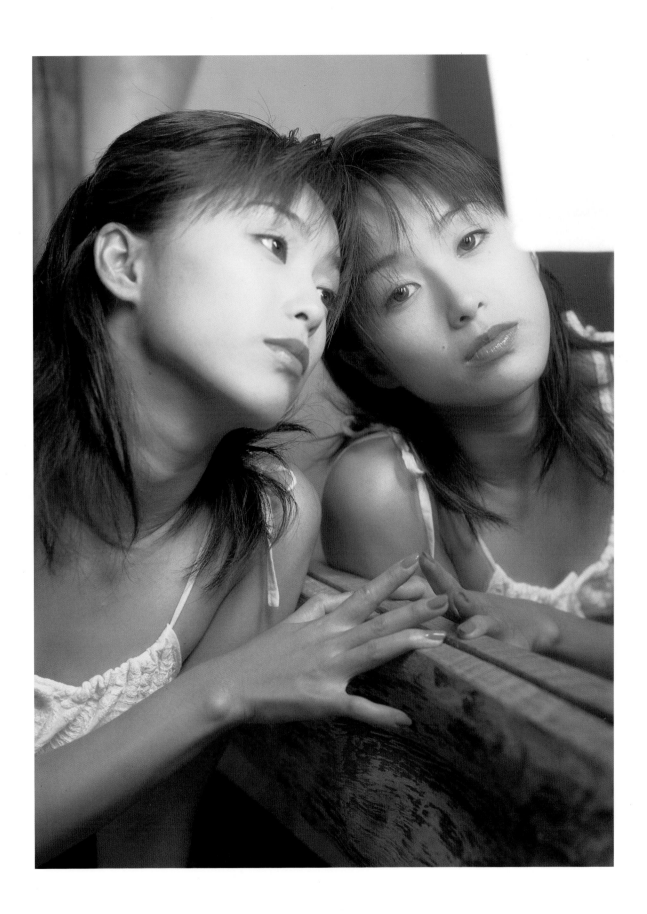

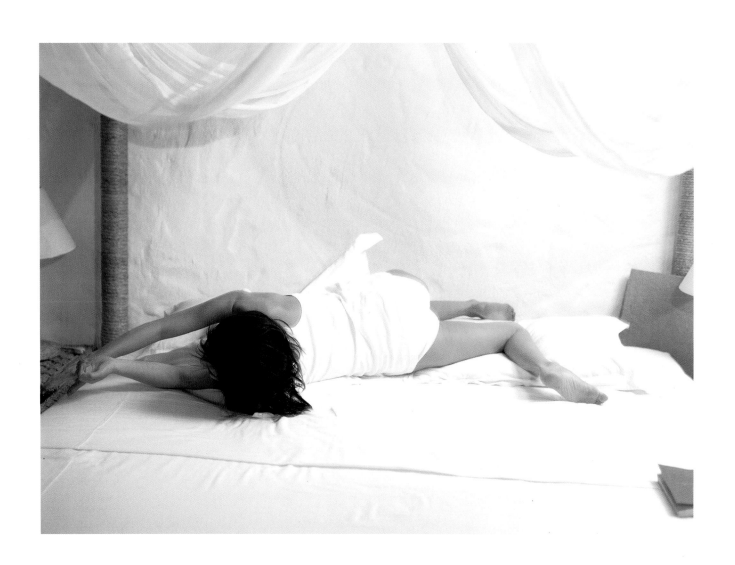

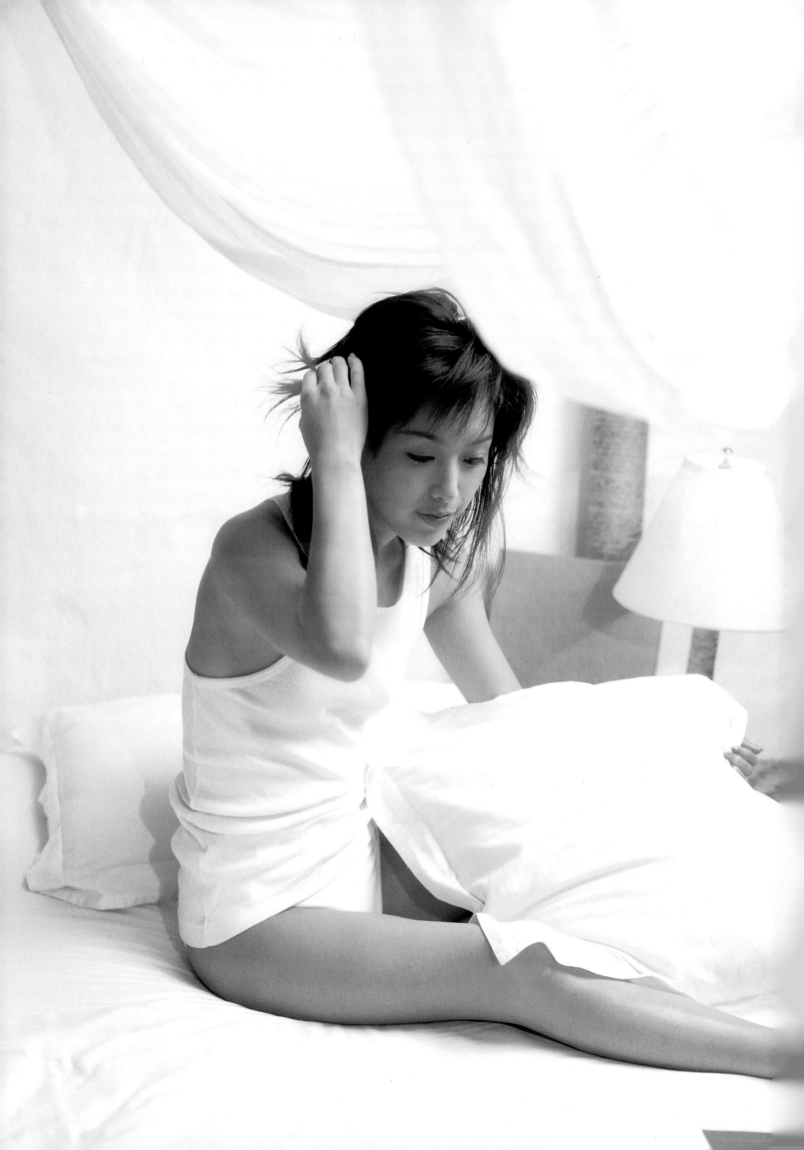

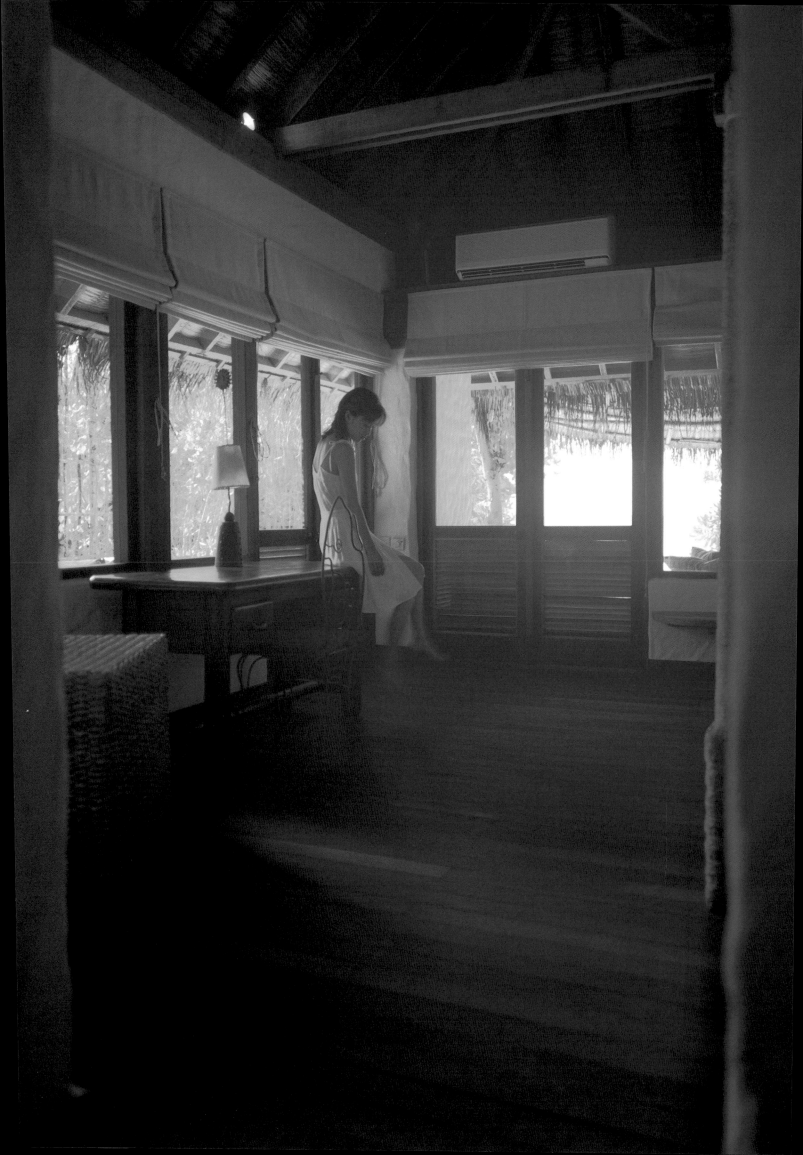

早晨的陽光　輕柔地灑落在水面上

我倆停駐在靜謐的時光中

就這樣墜入了愛河

夏日的戀情總是稍縱即逝　讓人不安……

心中的那份悸動

也彷彿像夢幻泡影一般　隨時會從手中溜走……

可是　現在的我是愛你的　真的愛你……

然而　這份愛已無須言傳

就這樣永遠、永遠地……

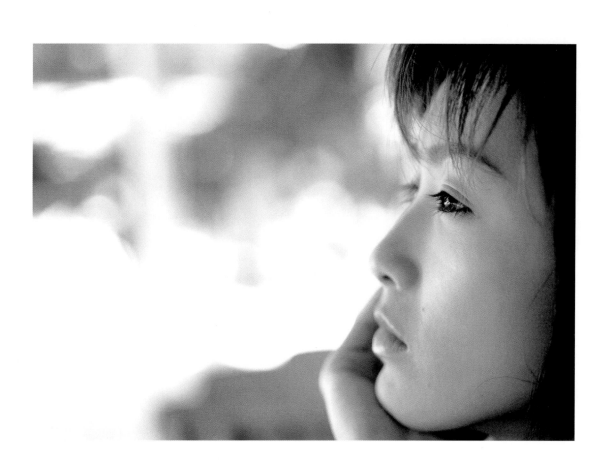

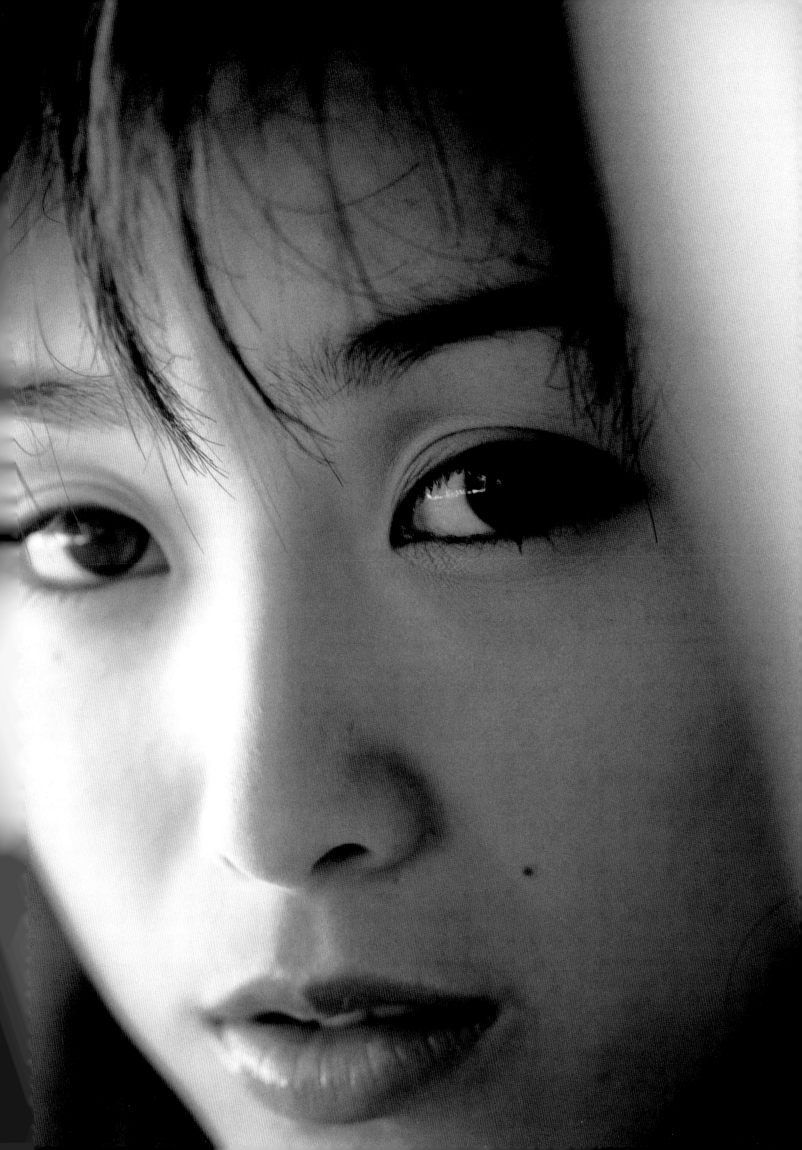

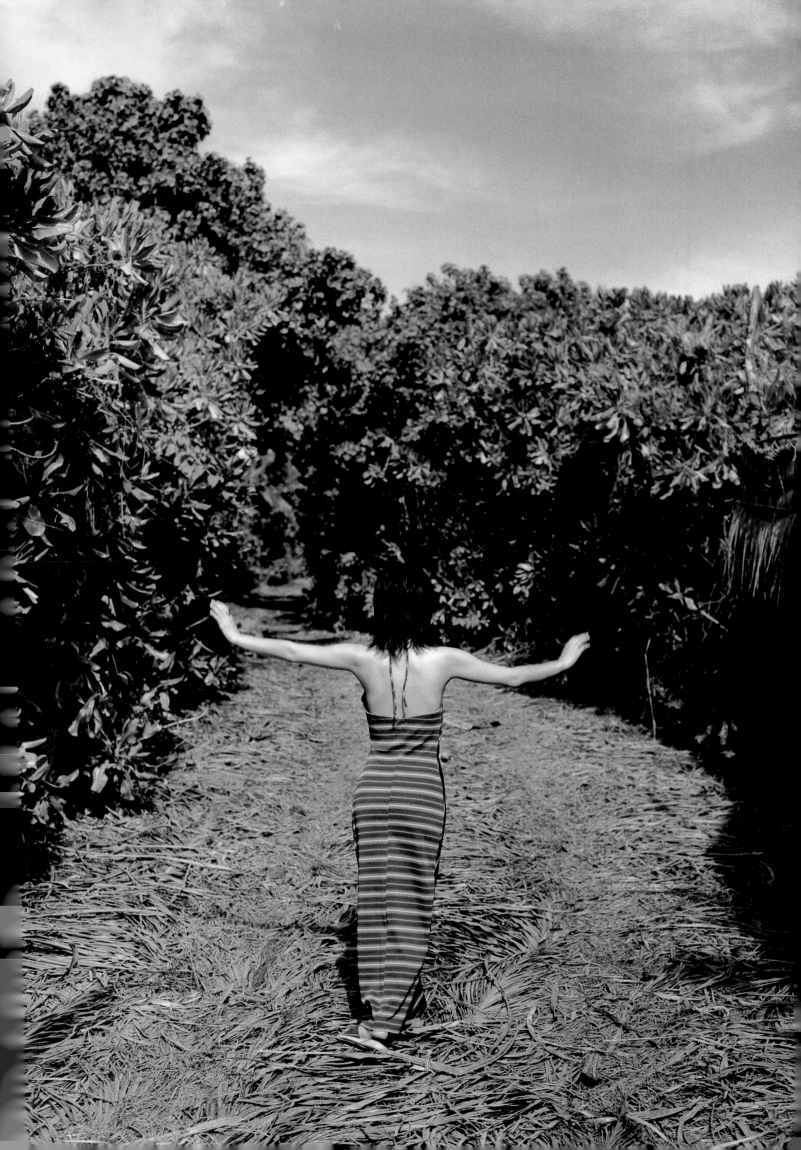

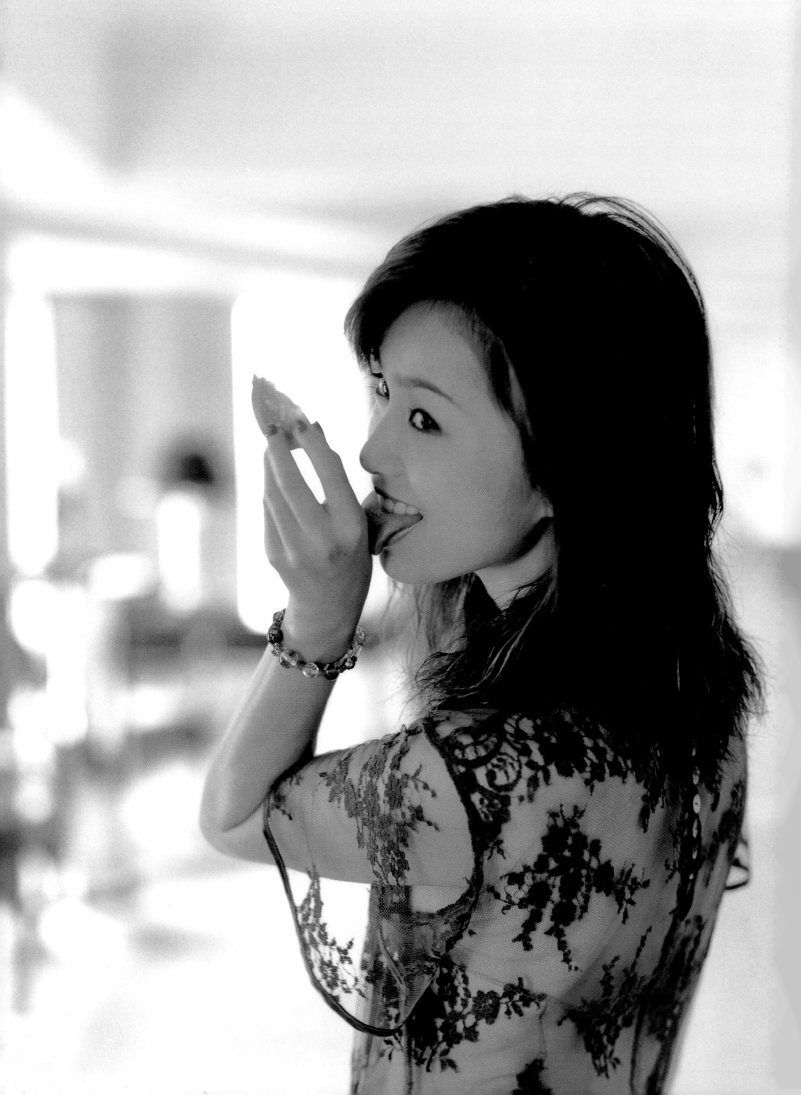

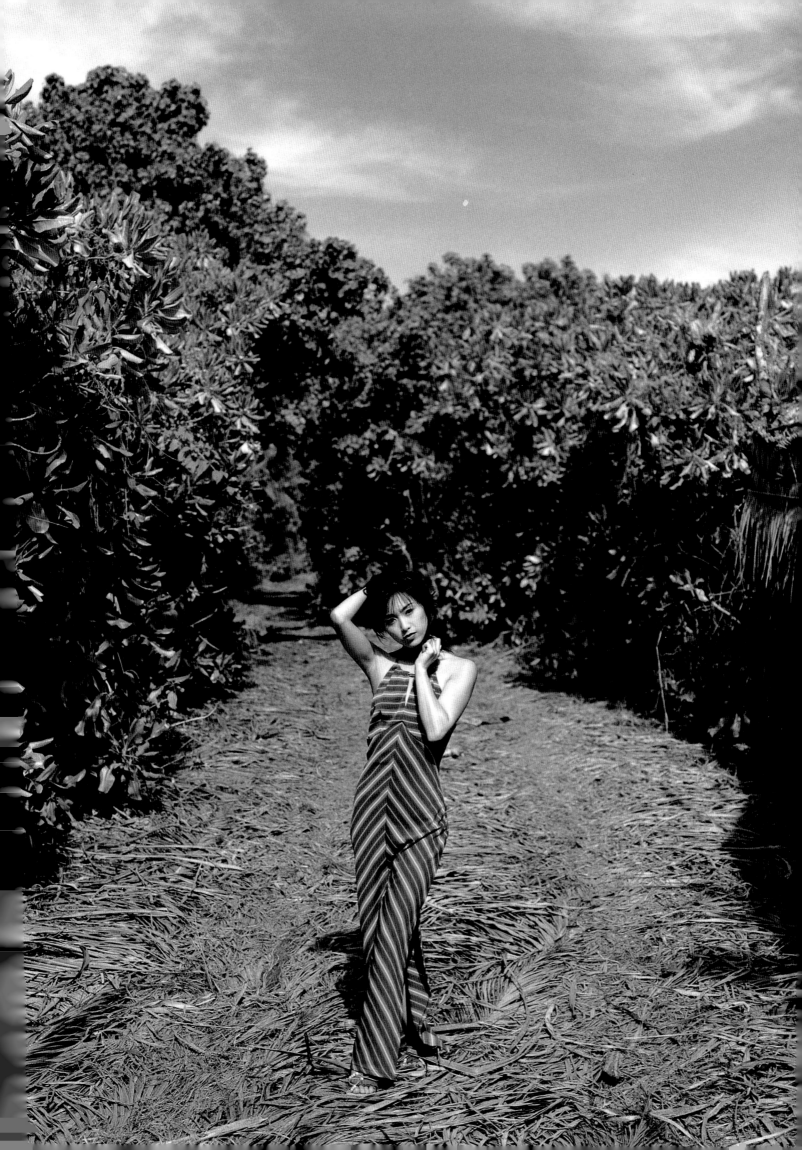

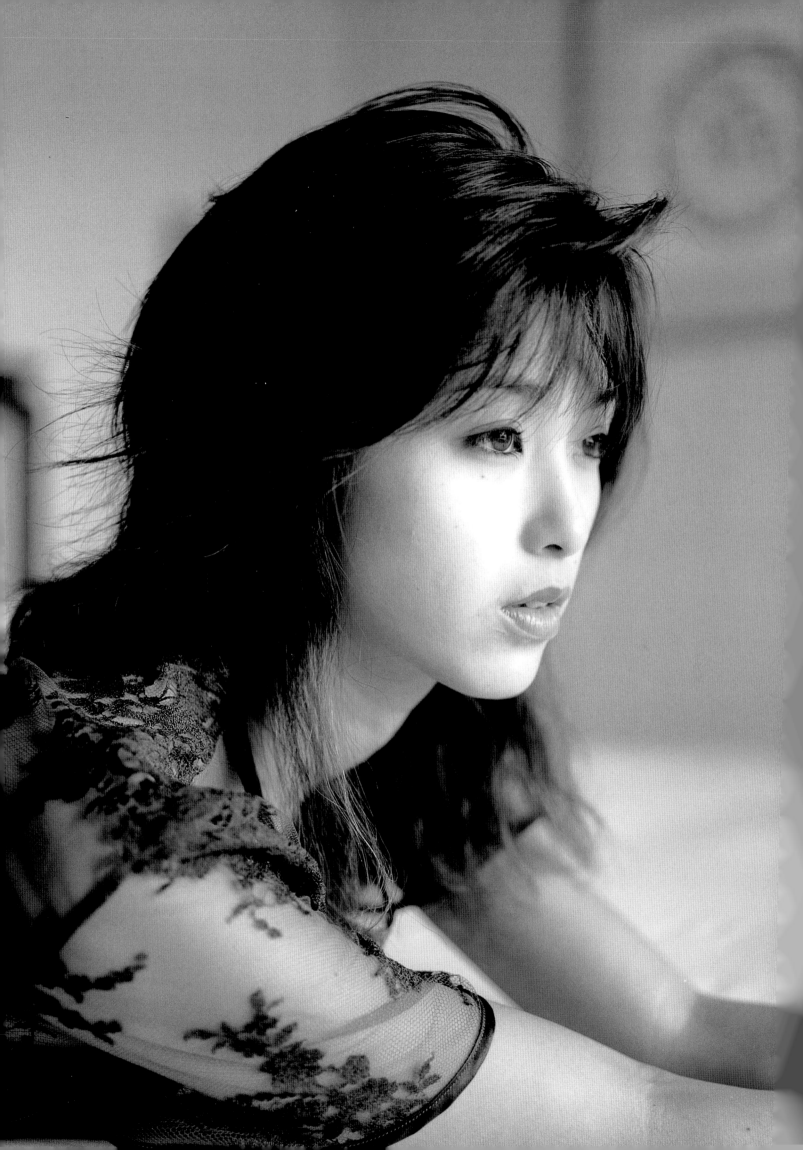

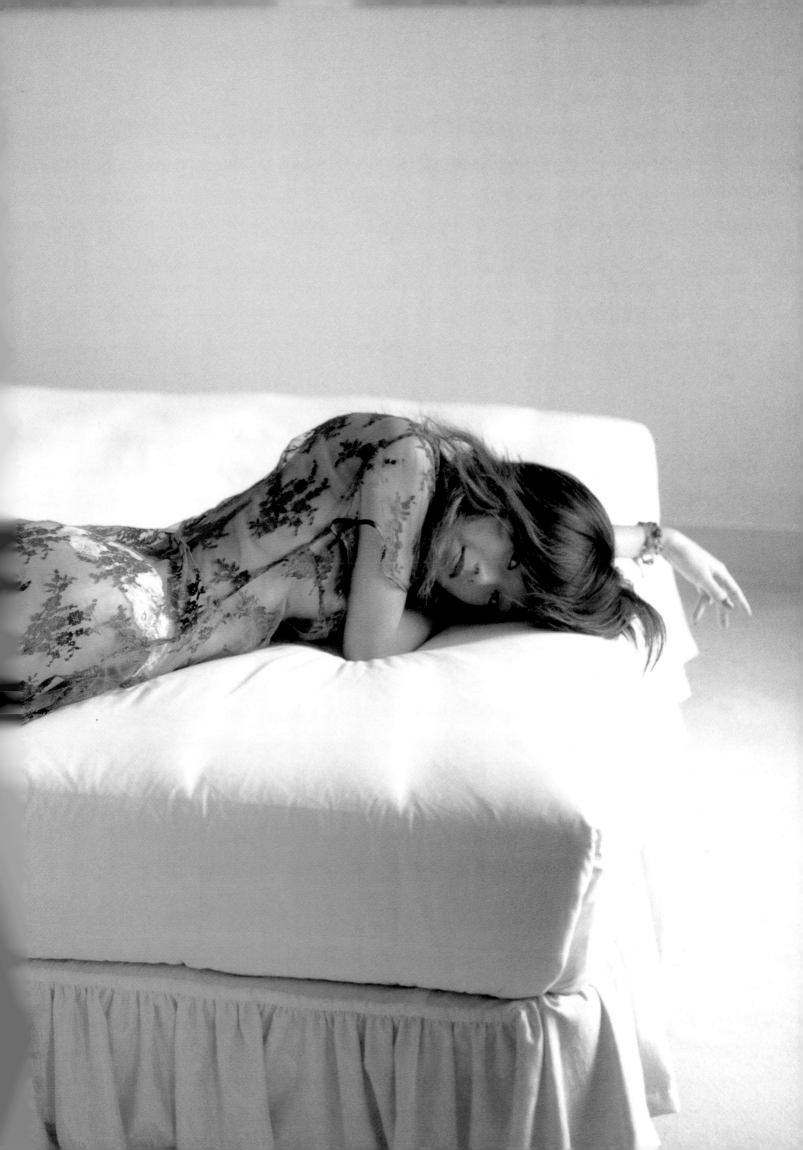

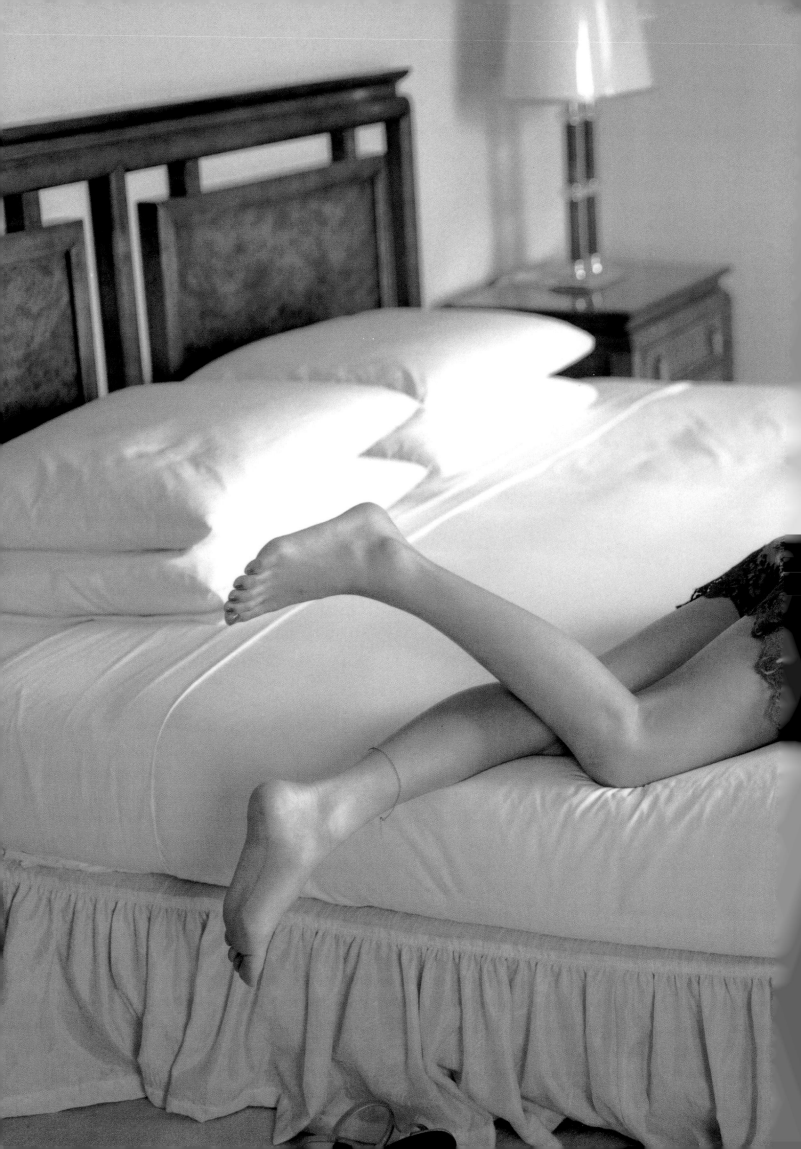

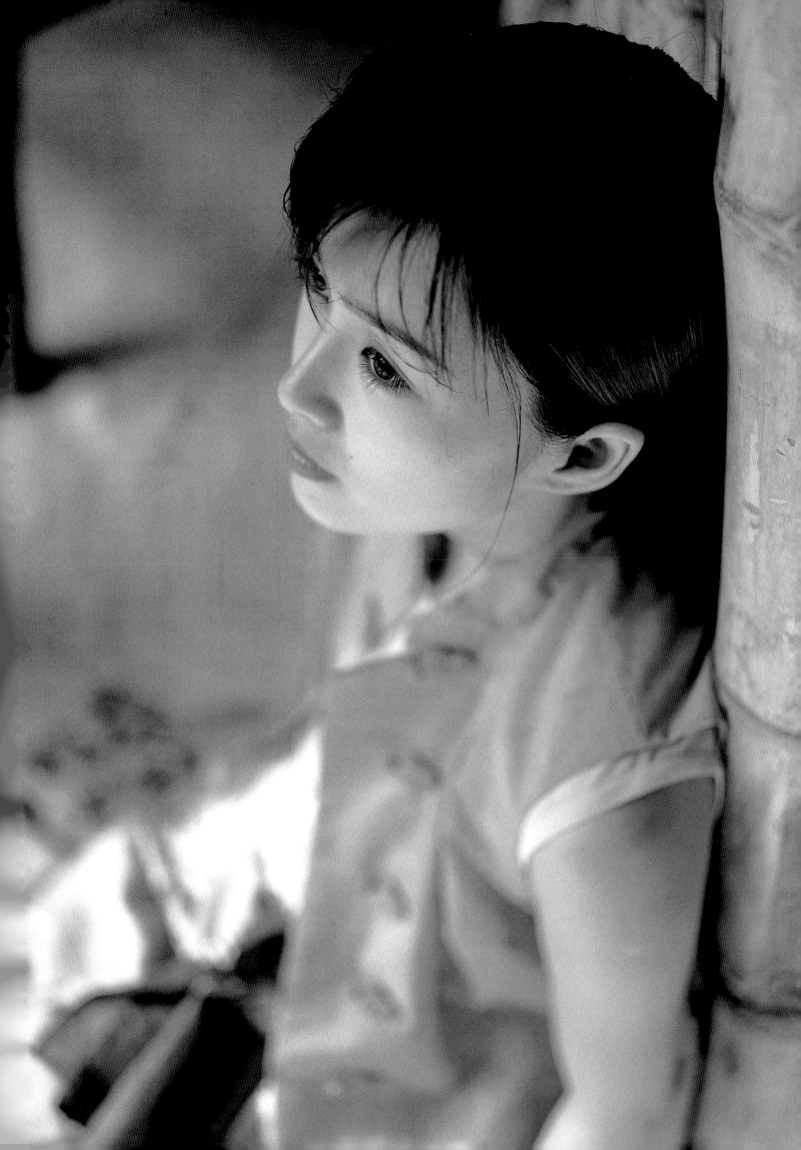

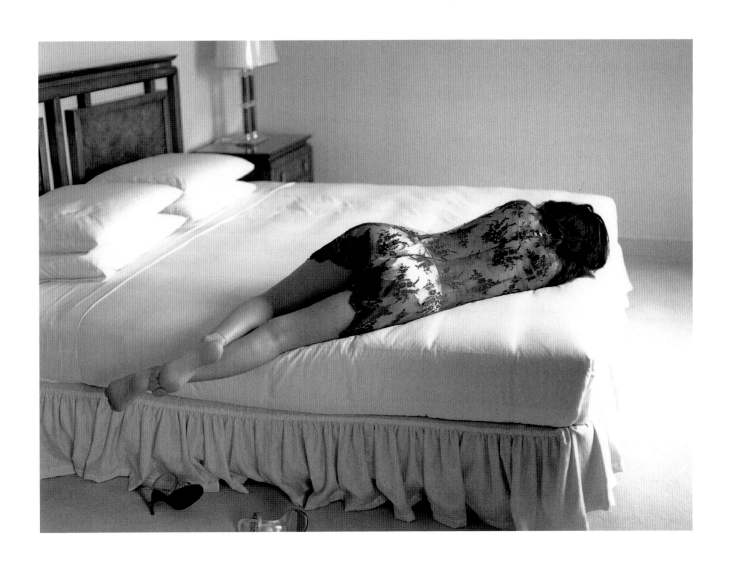

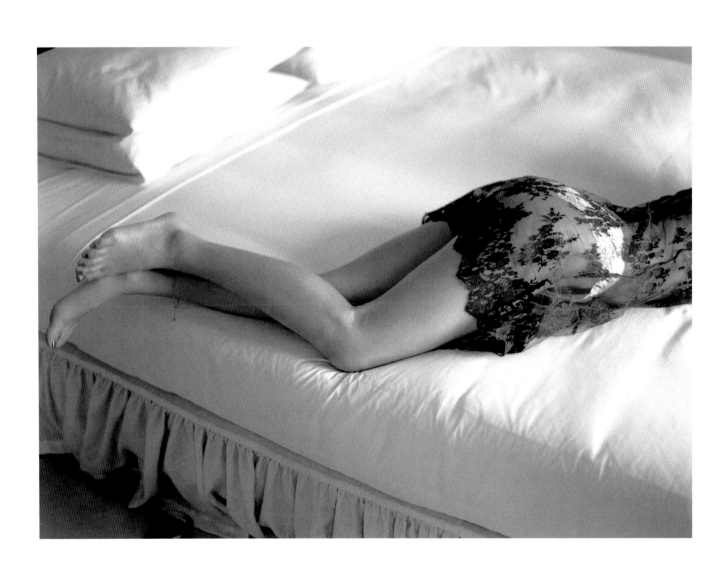

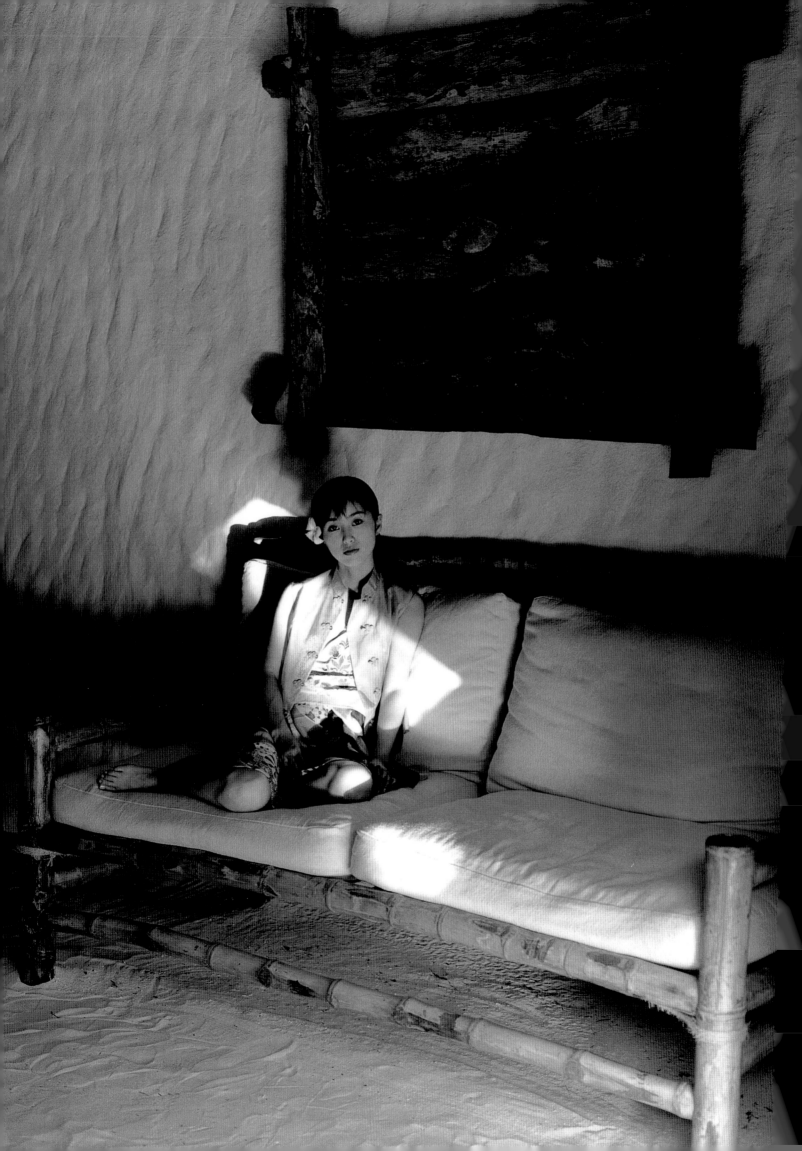

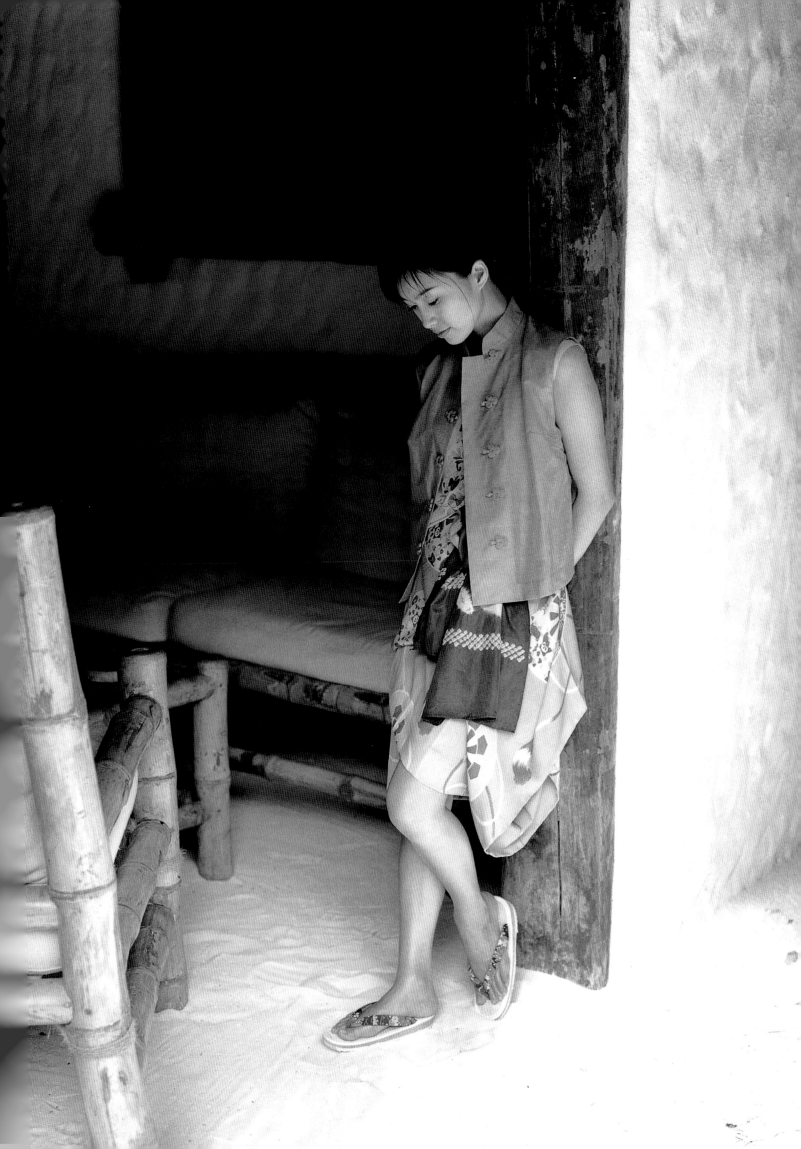

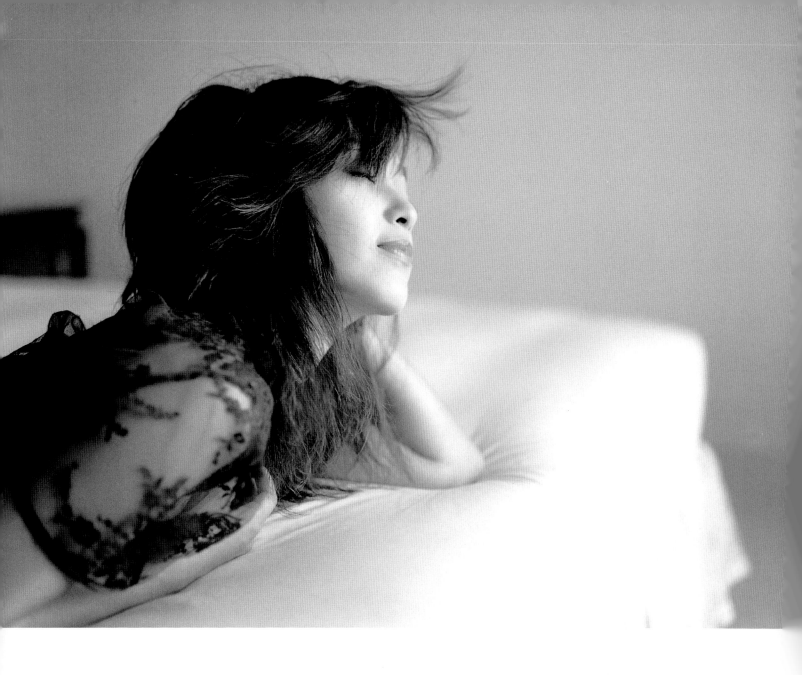

在黑白的世界裡凝視著你

如果你是愛我的

我應看得到你那顆赤紅的心吧……

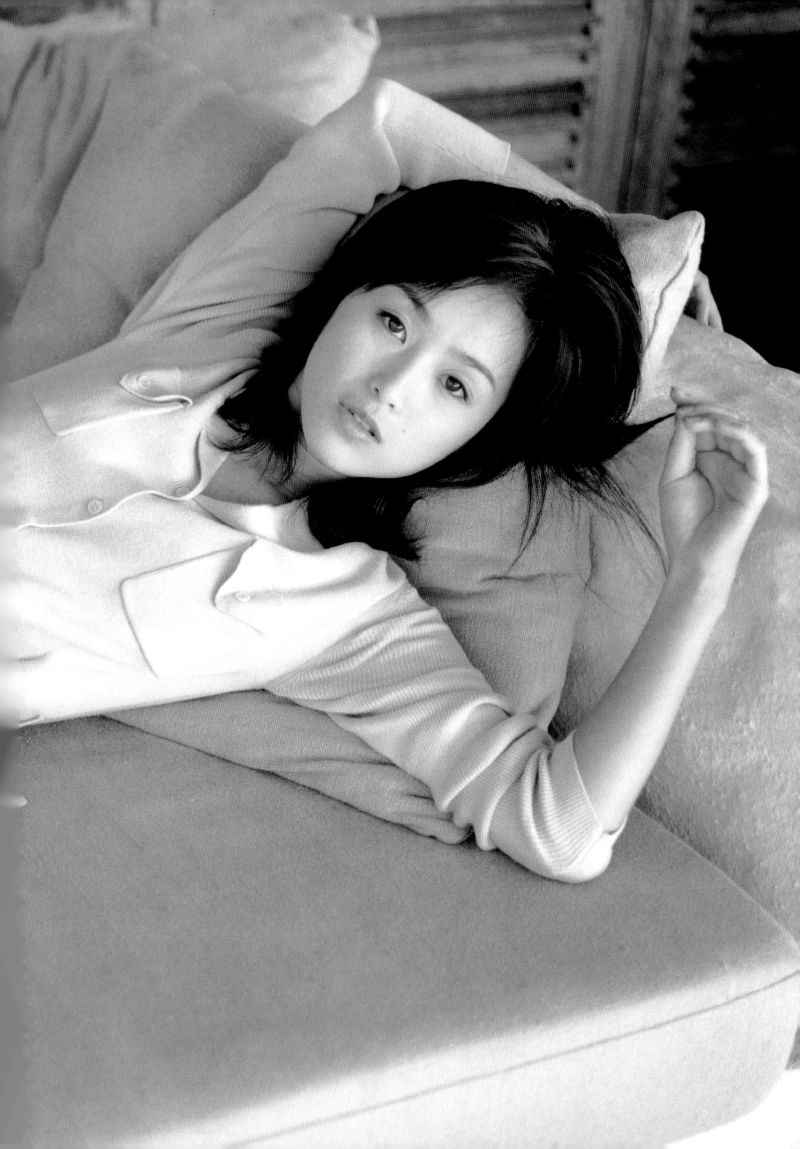

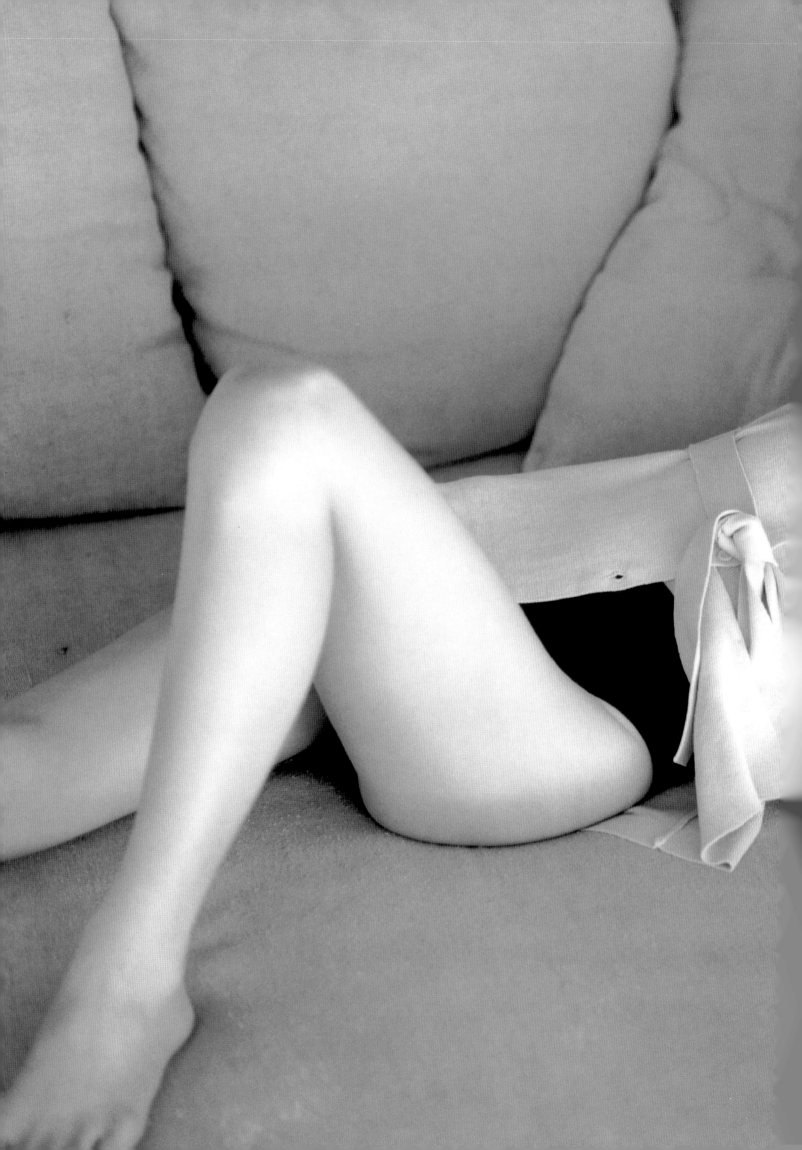

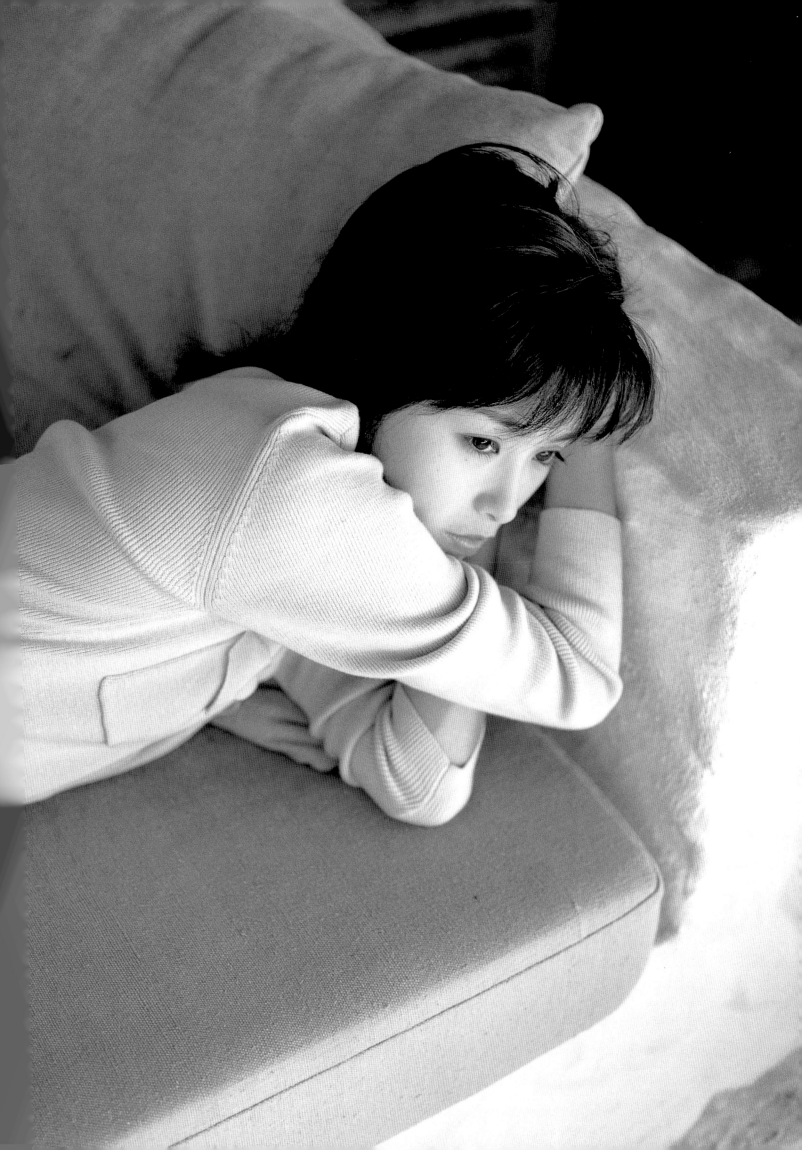

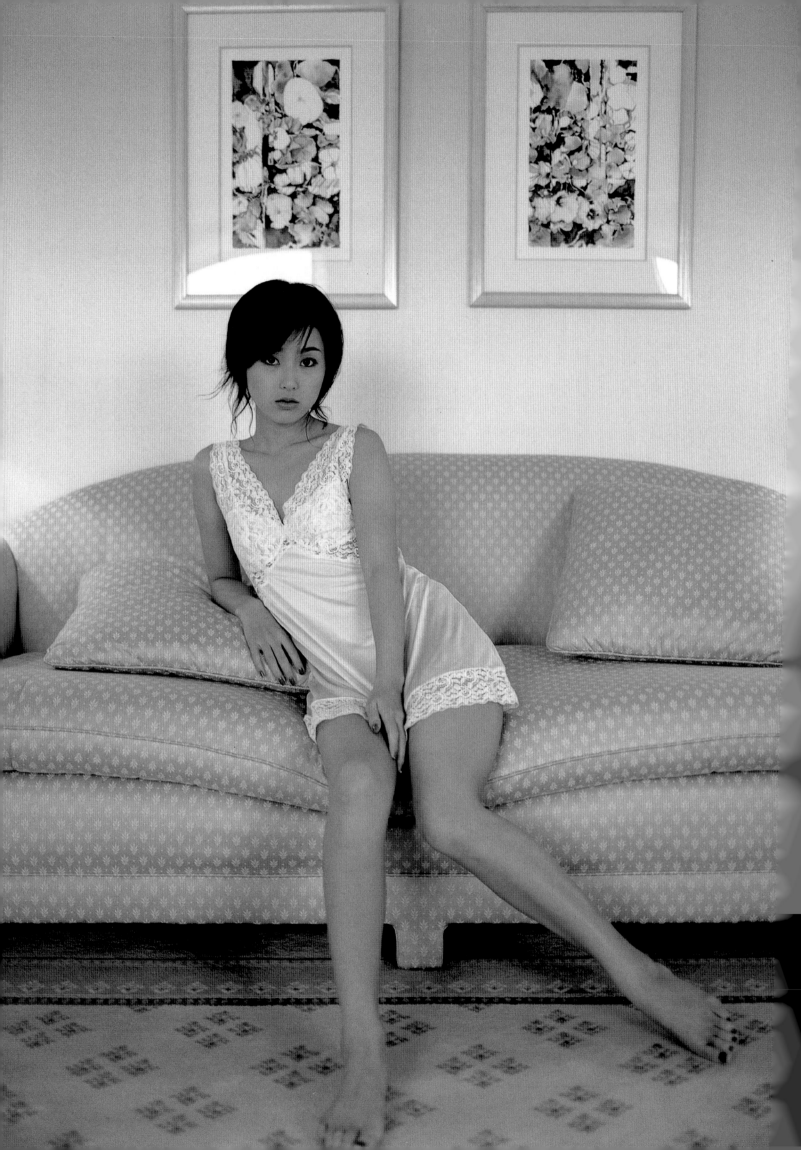

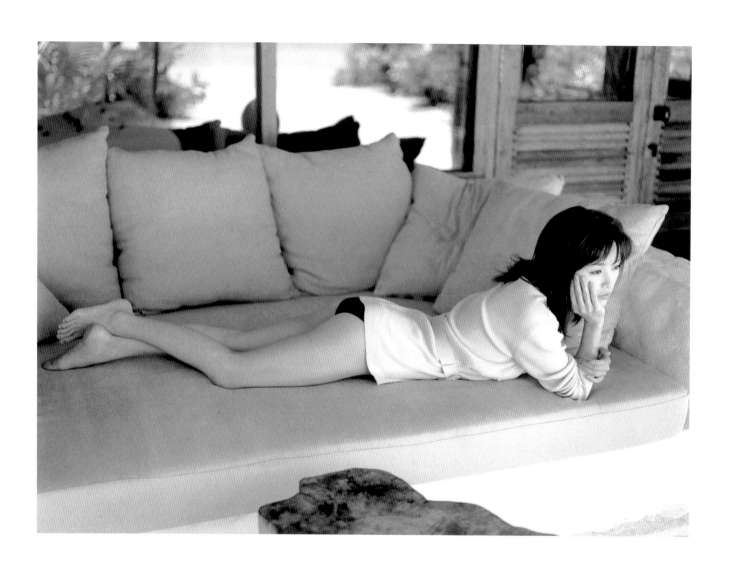

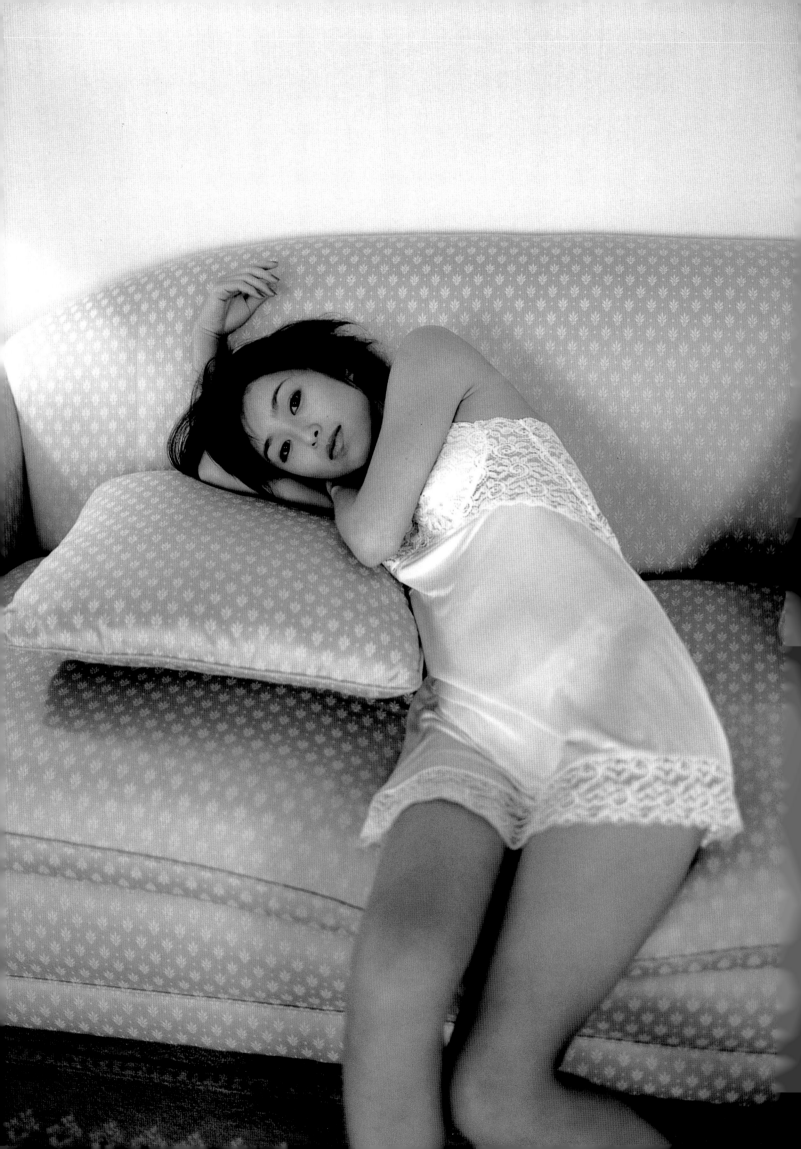

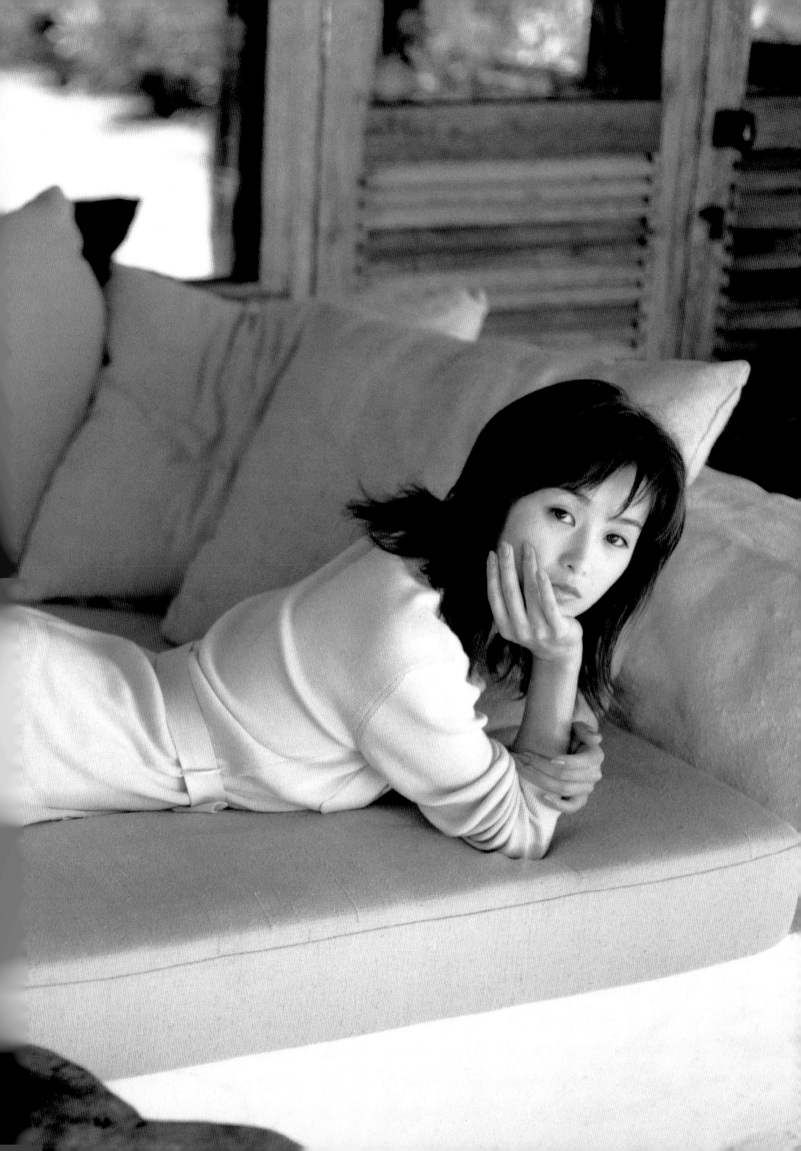

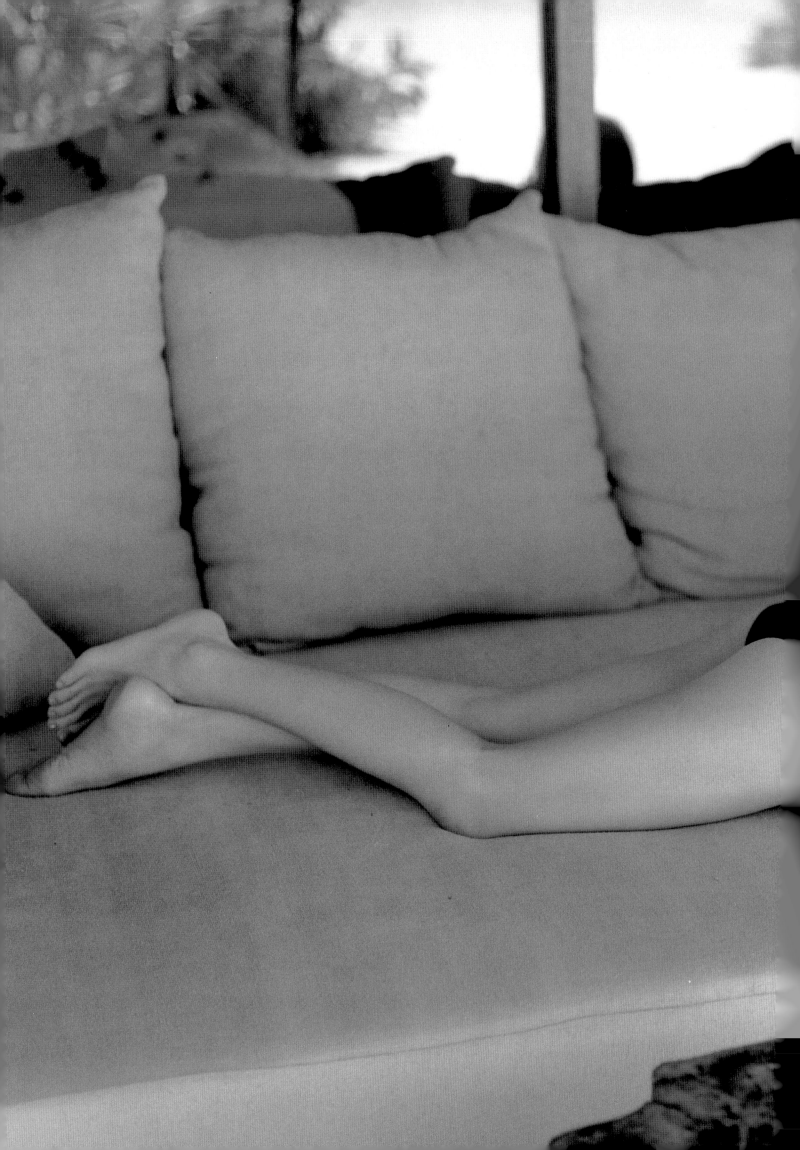

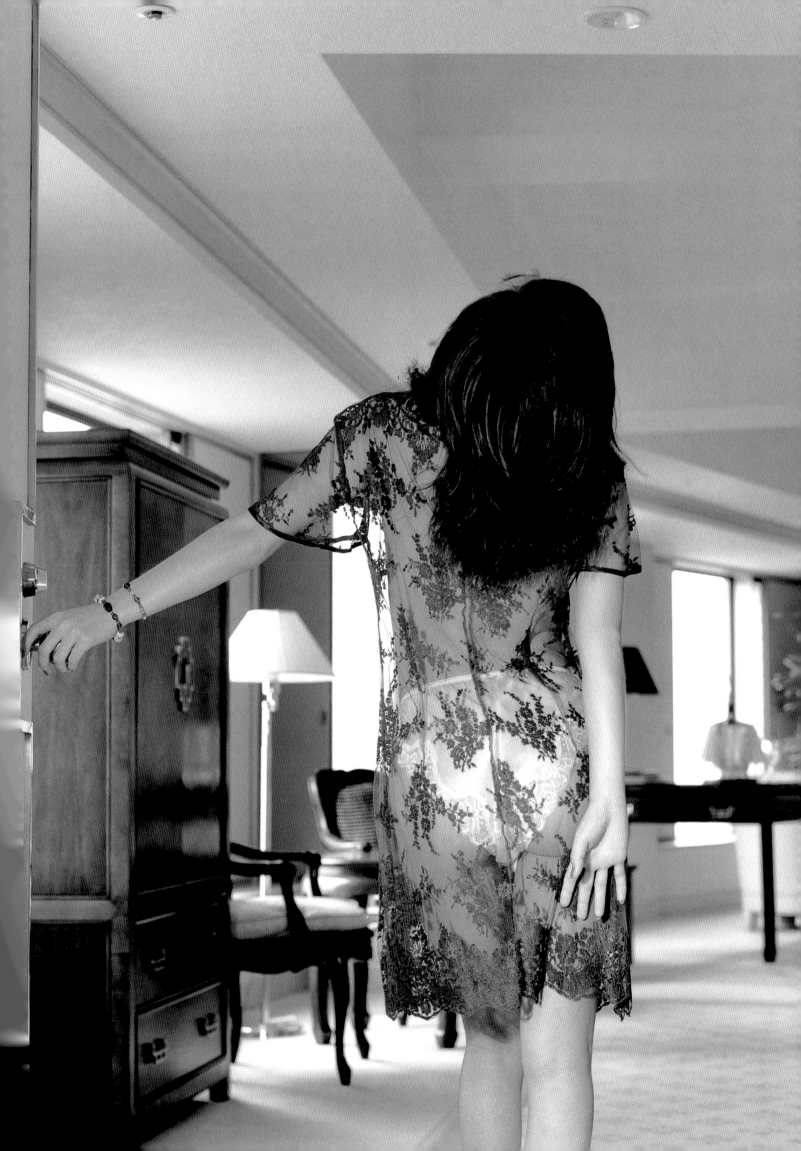

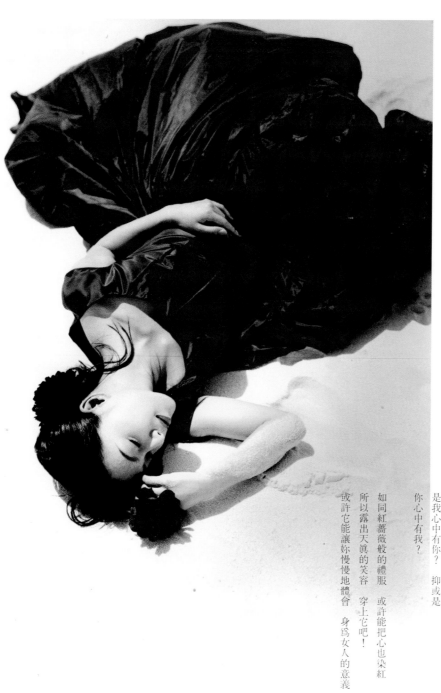

我願化身成一朵火紅的薔薇
穿上豔紅的晚禮服 做個美麗的白日夢
在熱帶島嶼的白色沙灘上 我佇立在風中
藍色的風輕拂著白雲 而夏日的陽光
則在紅色禮服上留下了一道影子

是我心中有你？ 抑或是
你心中有我？

如同紅薔薇般的禮服 或許能把心也染紅
所以露出天真的笑容 穿上它吧！
或許它能讓妳慢慢地體會 身為女人的意義

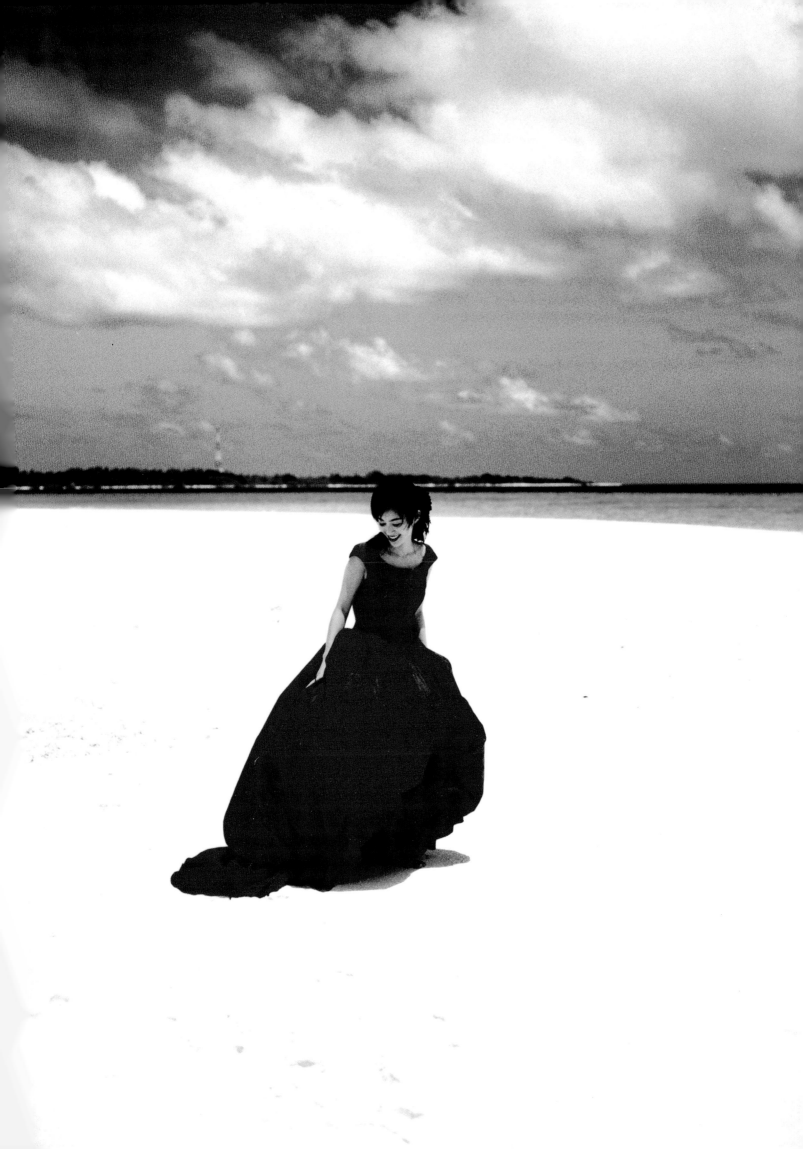

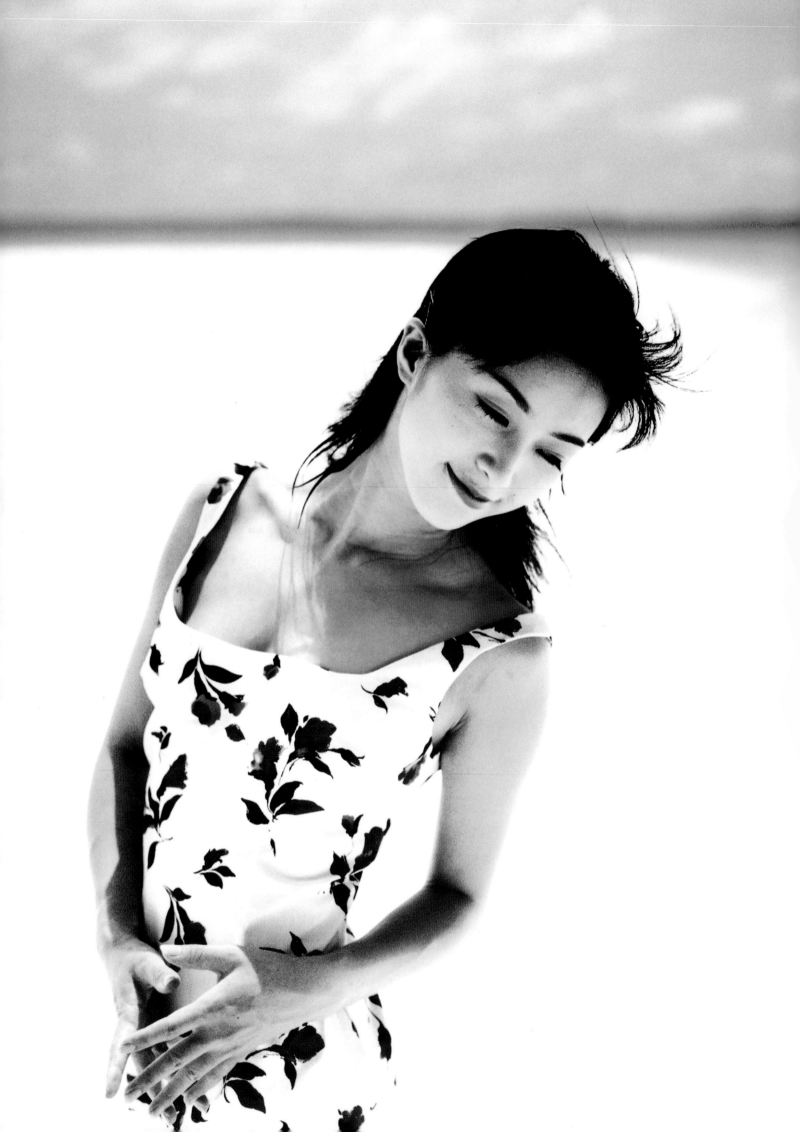

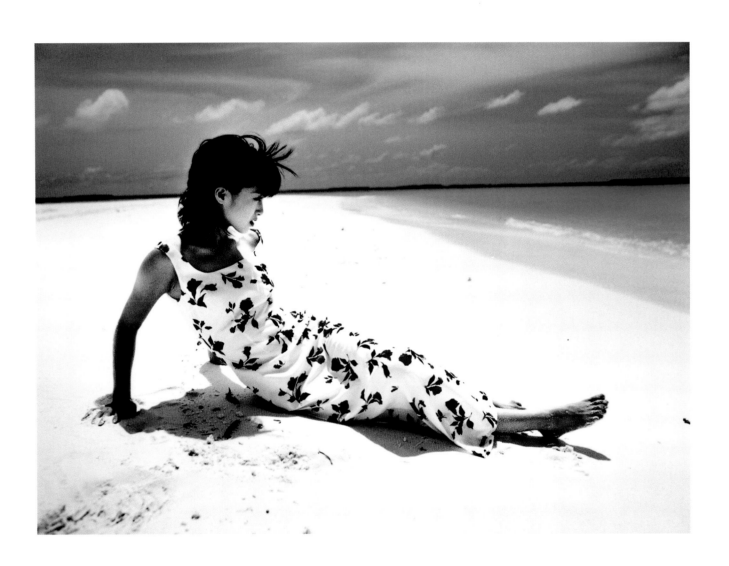

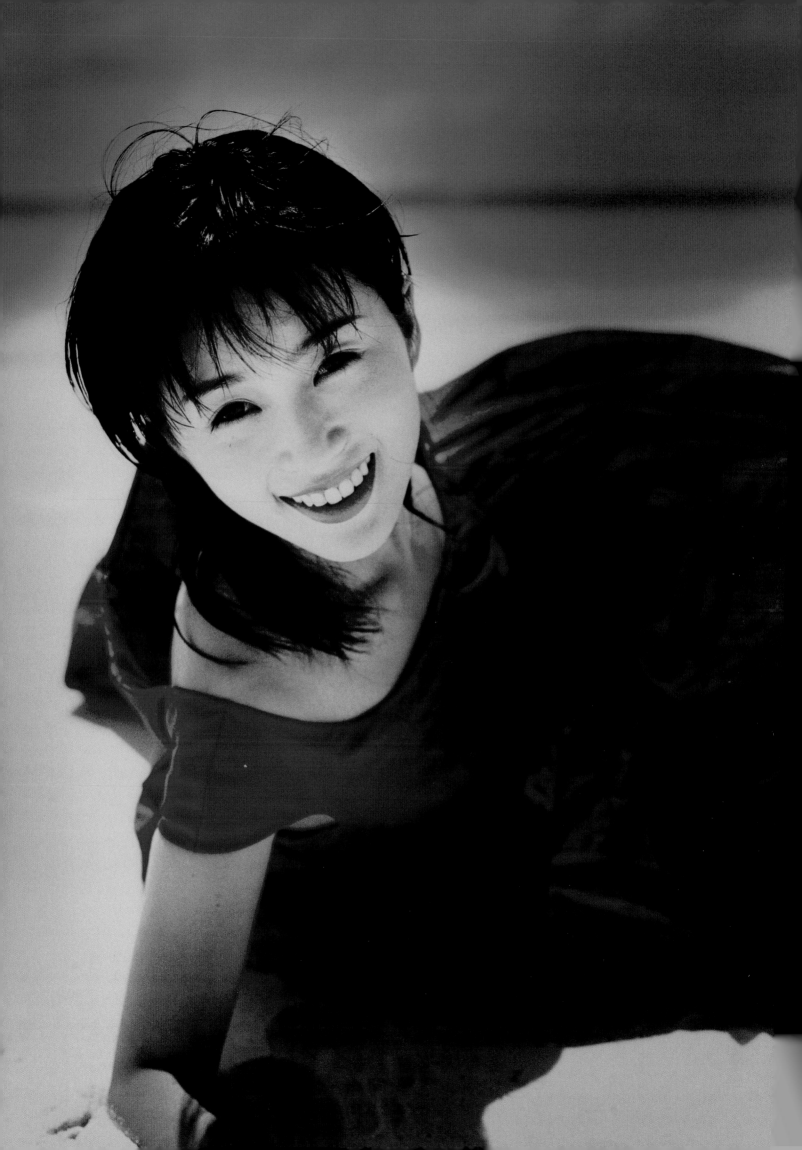

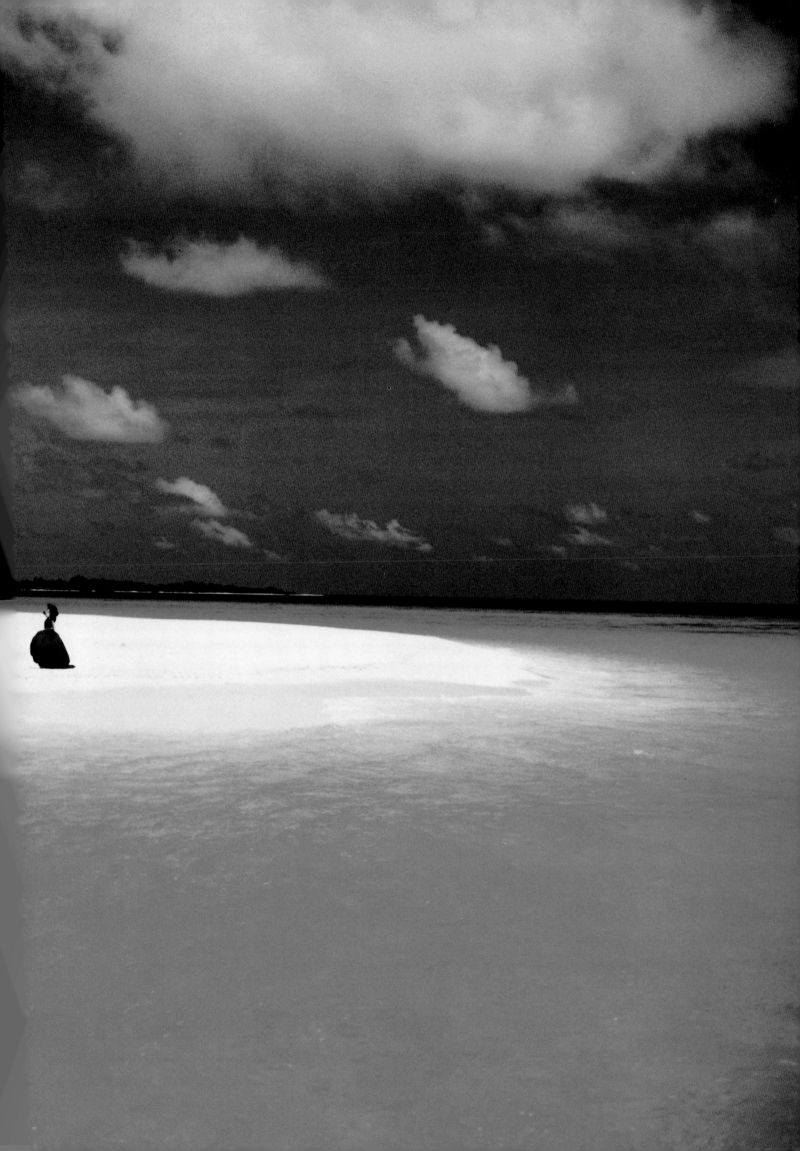

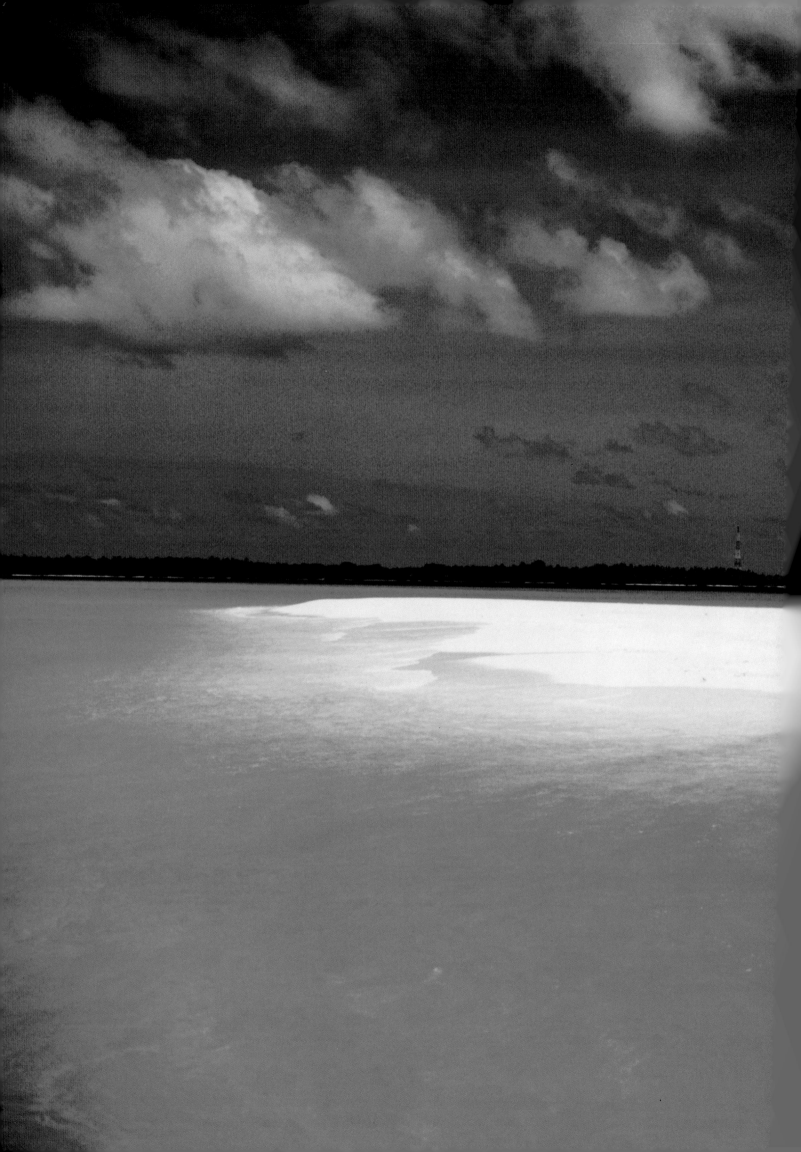

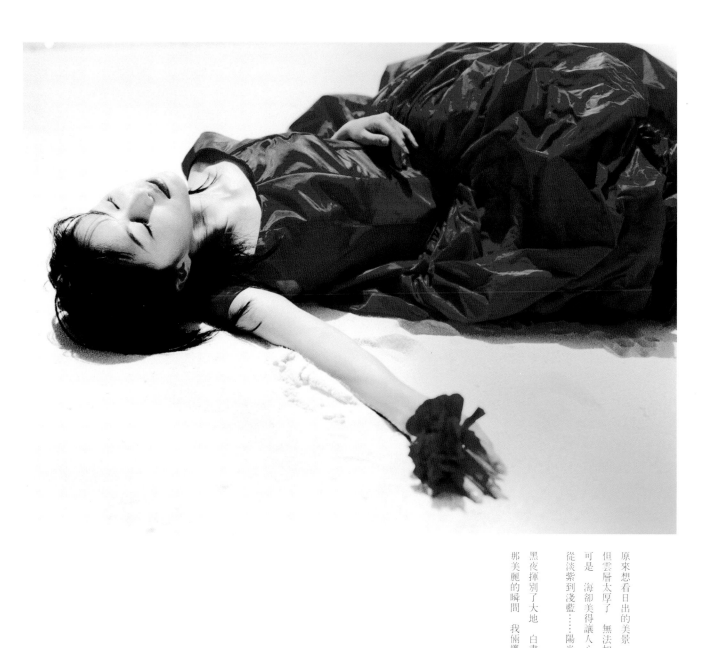

原來想看日出的美景
但雲層太厚了　無法如願
可是　海卻美得讓人心折
從淡紫到淺藍……陽光的色澤一點一點地暈染在海面上
黑夜揮別了大地　白晝隨之而來
那美麗的瞬間　我倆攜手共度……

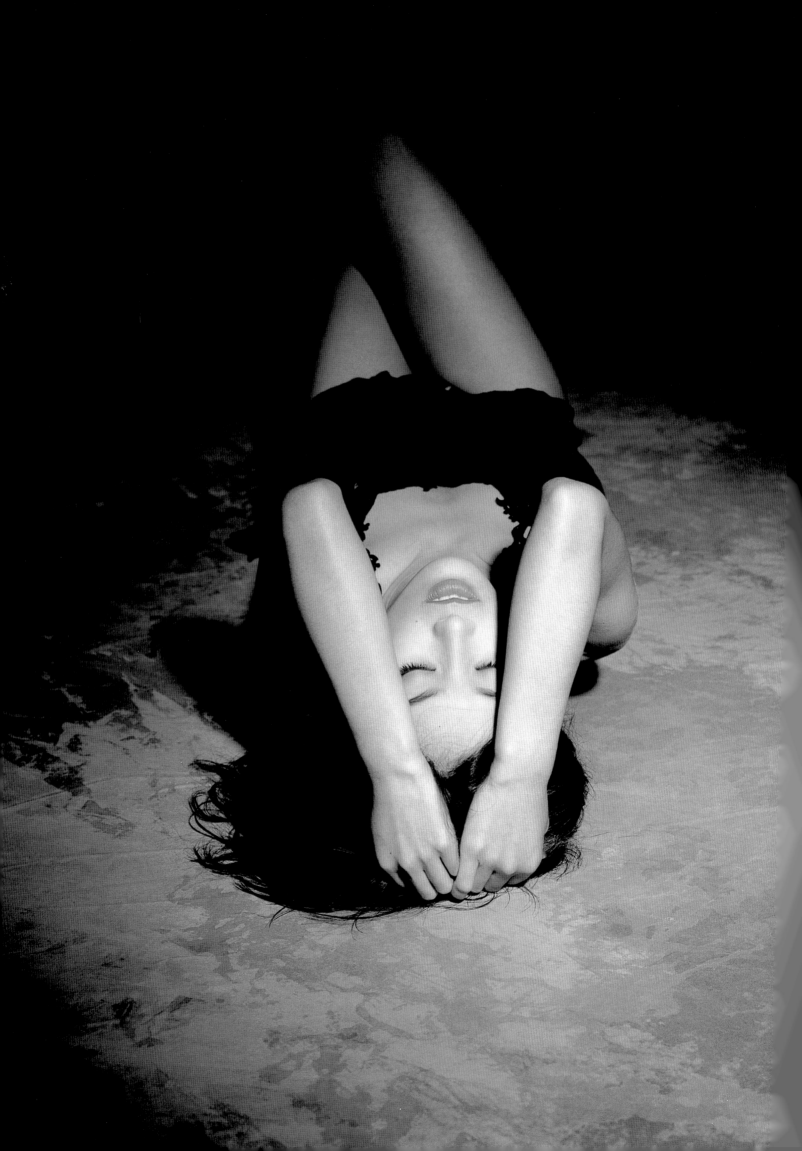

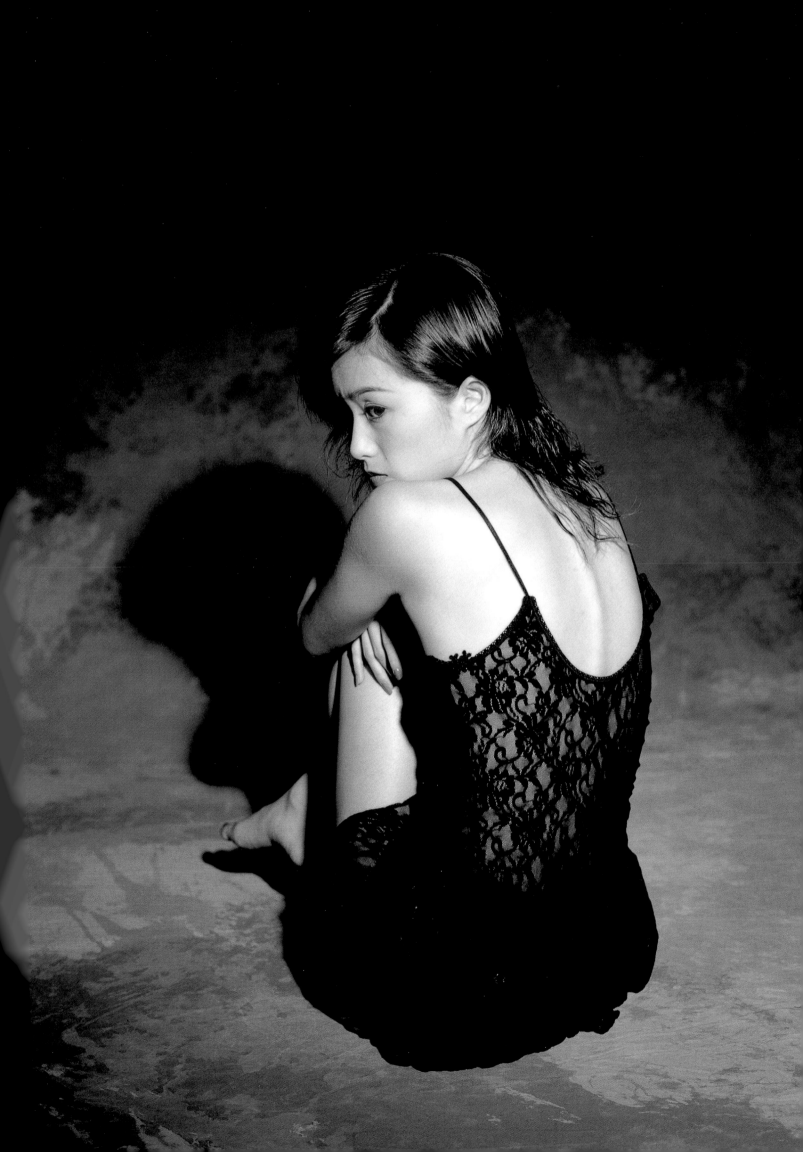

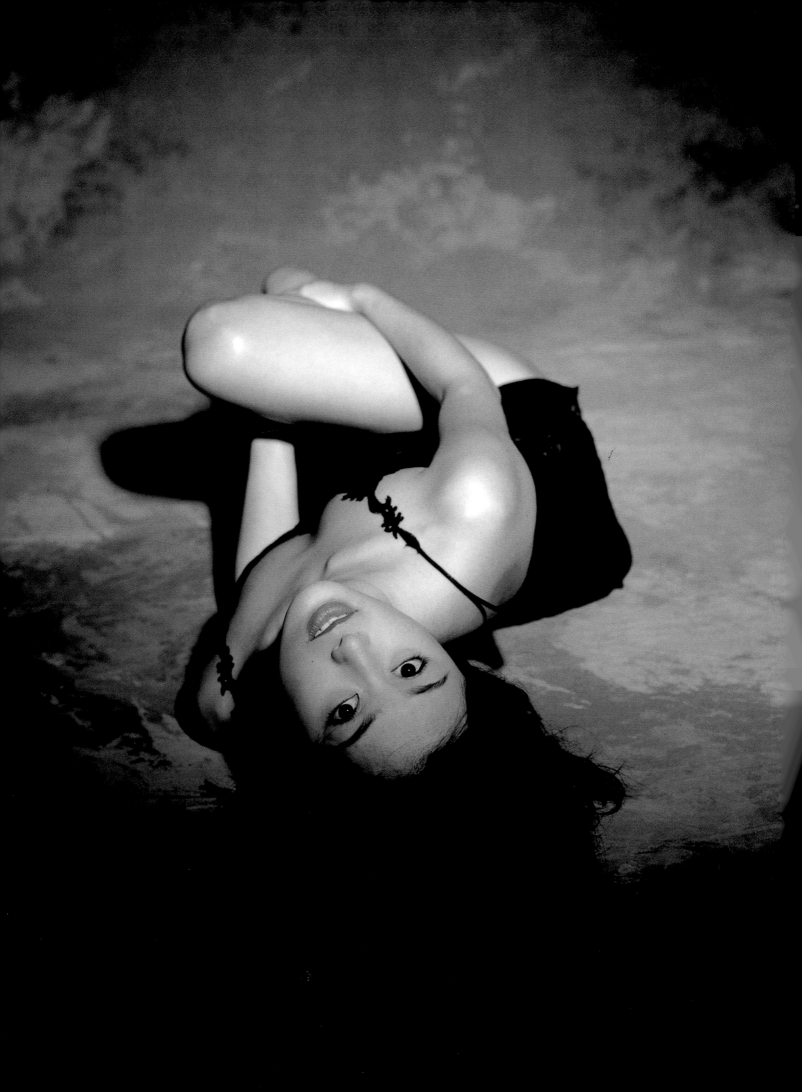

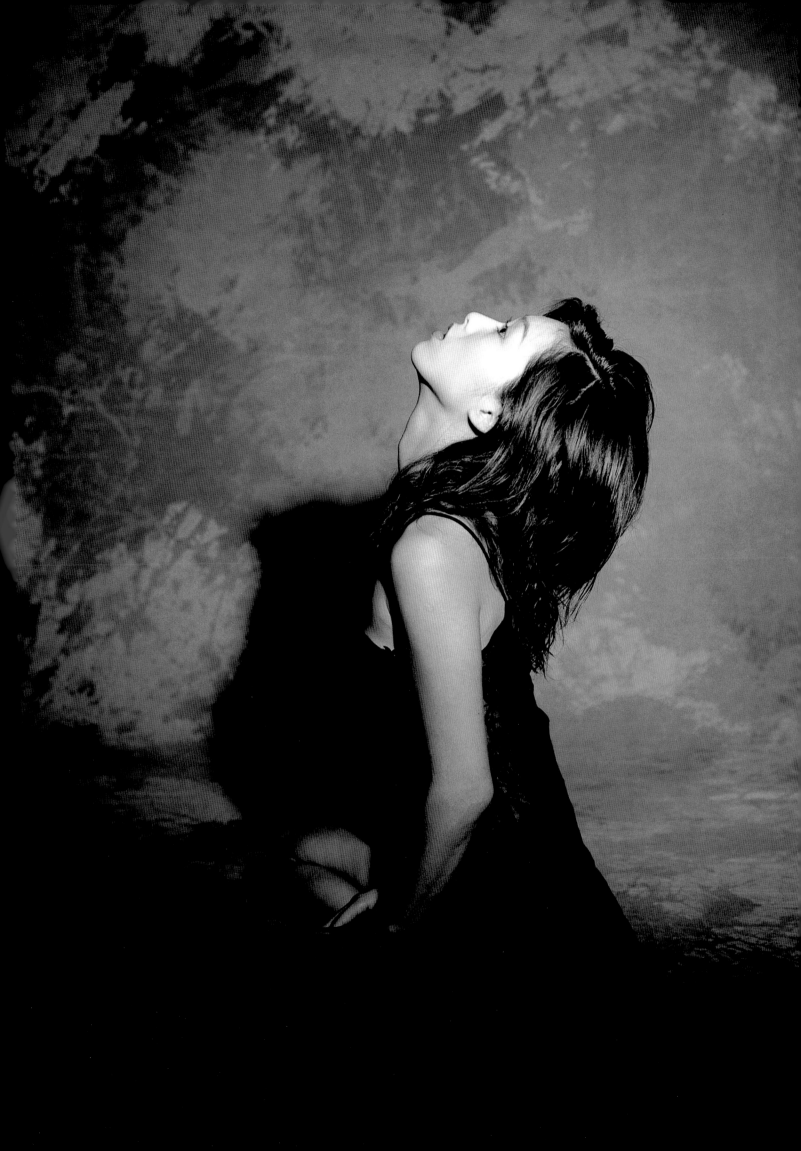

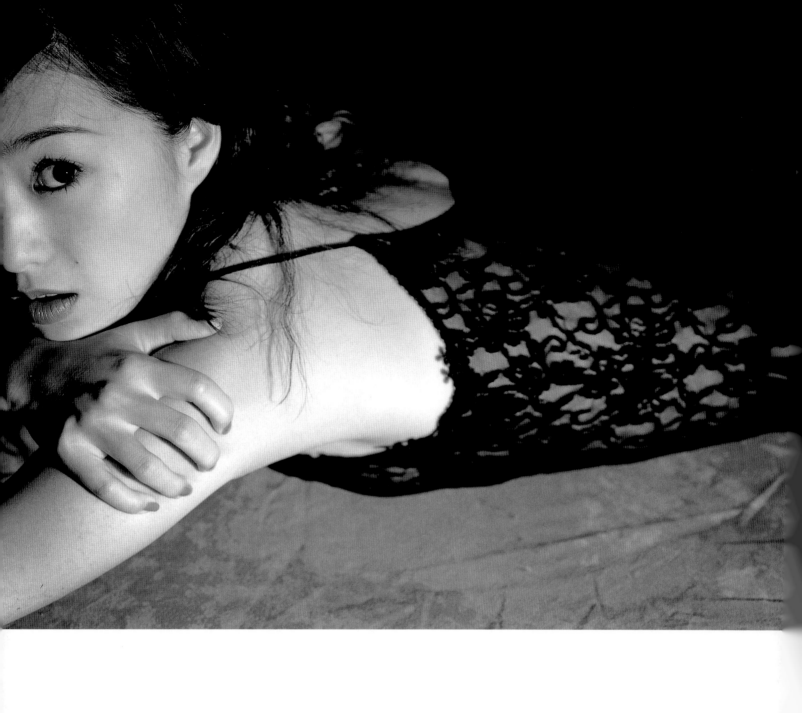

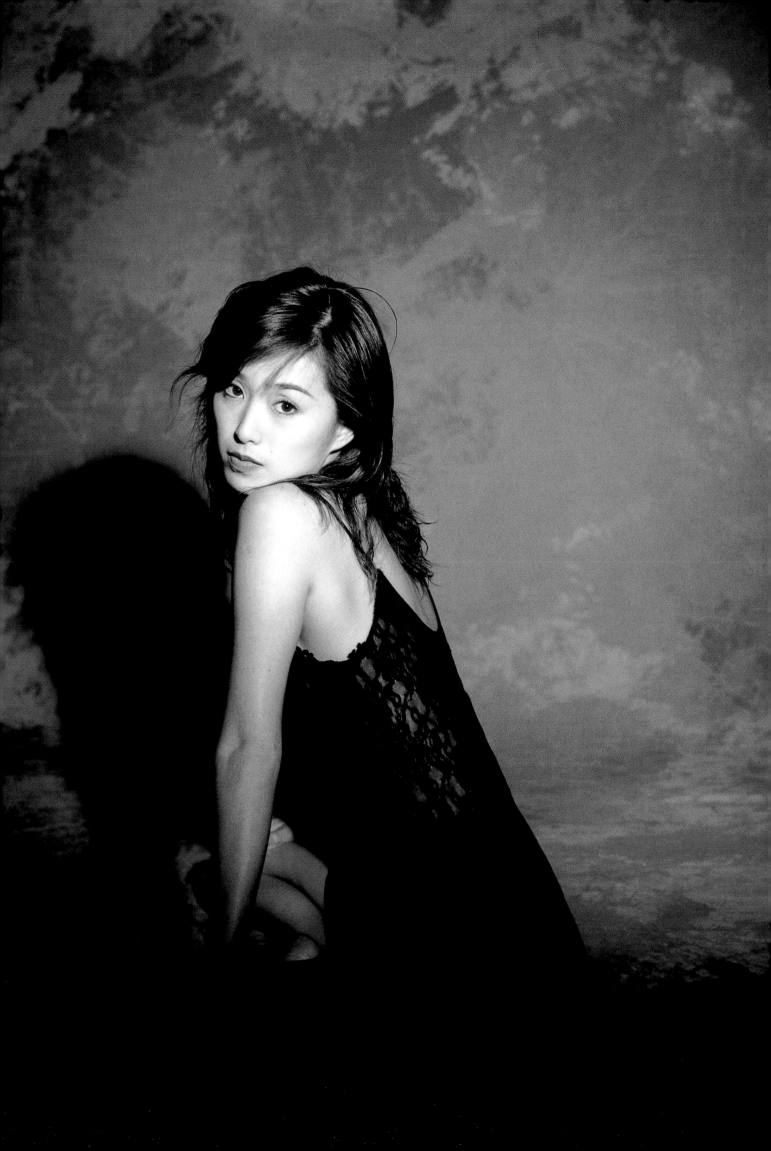

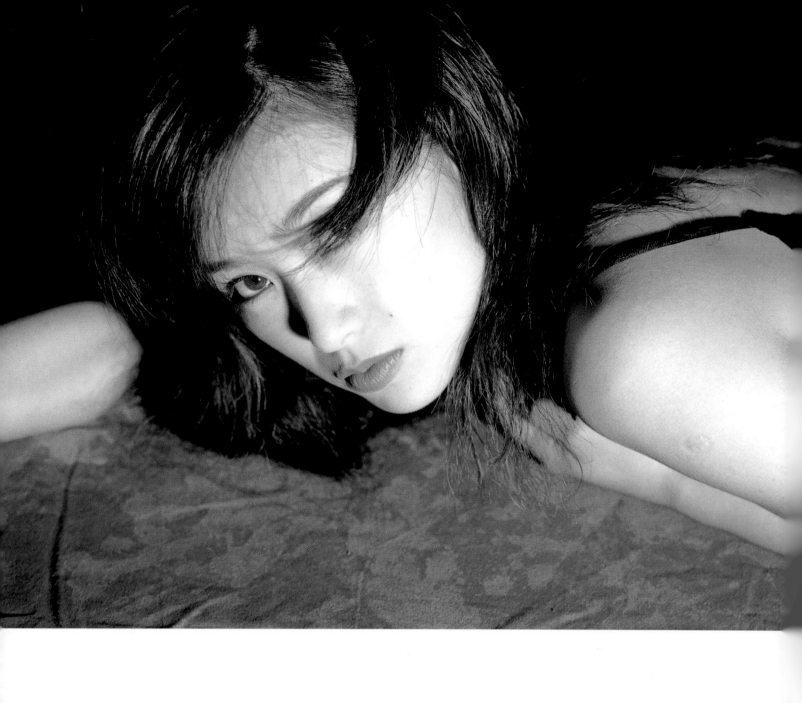

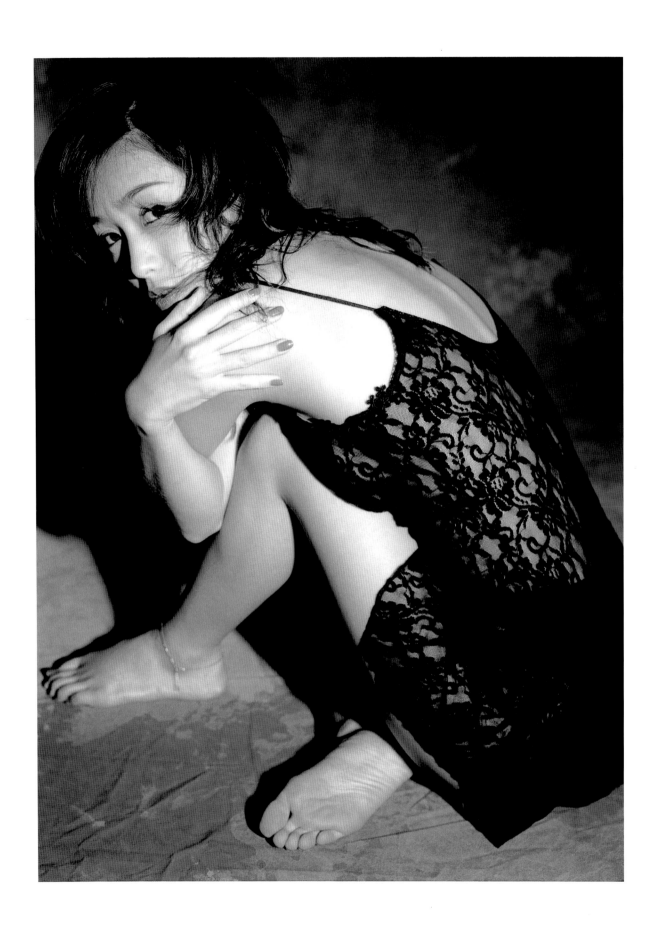

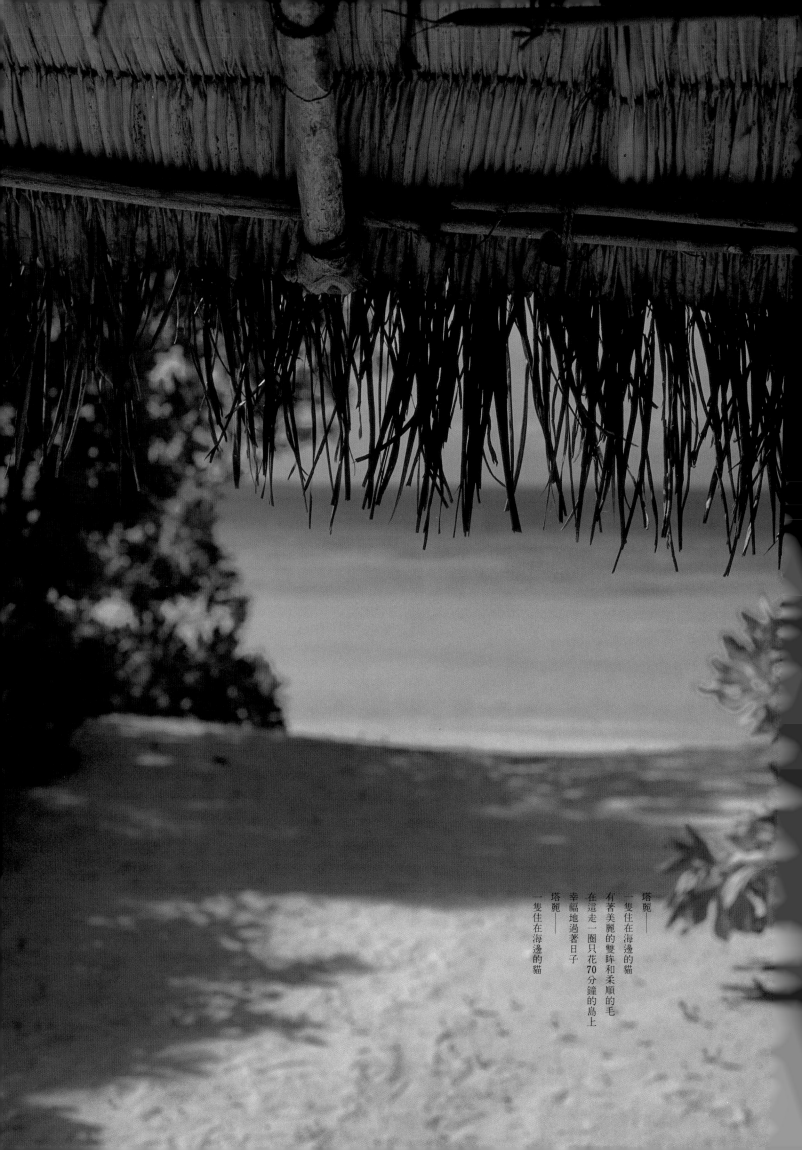

塔麗——
一隻住在海邊的貓
有著美麗的雙眸和柔順的毛
在這走一圈只花70分鐘的島上
幸福地過著日子
塔麗——
一隻住在海邊的貓

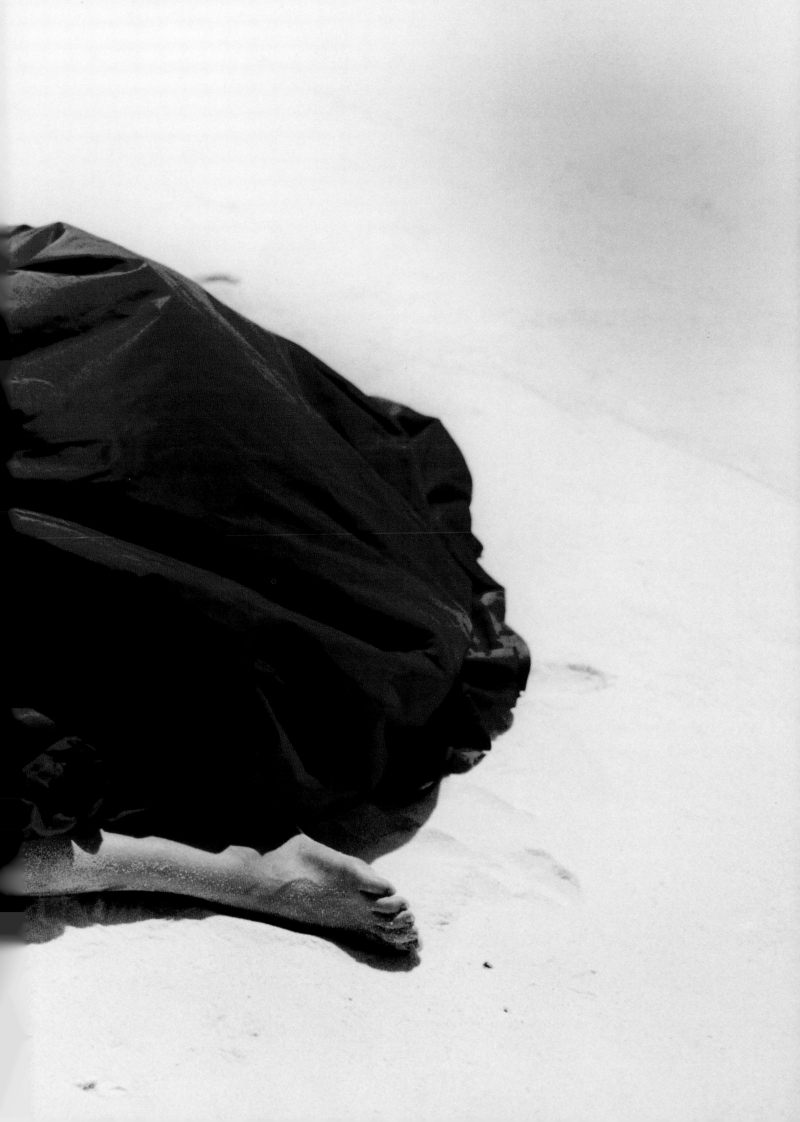

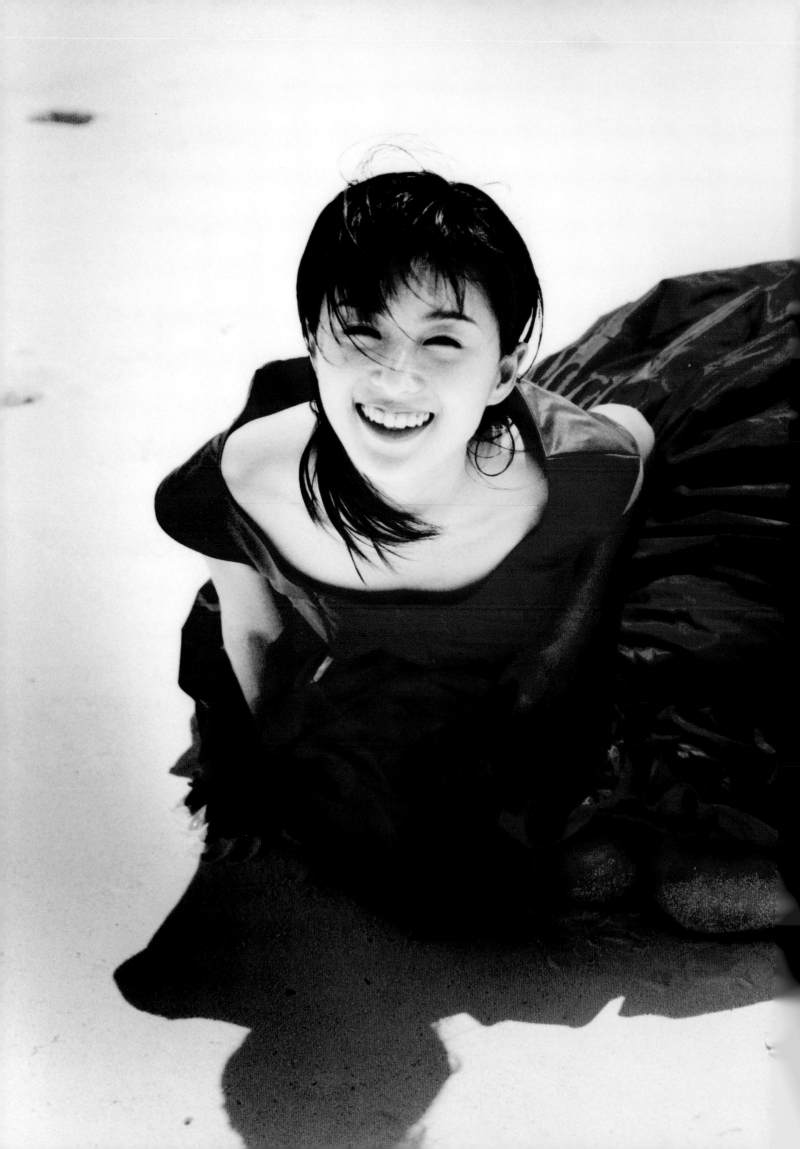

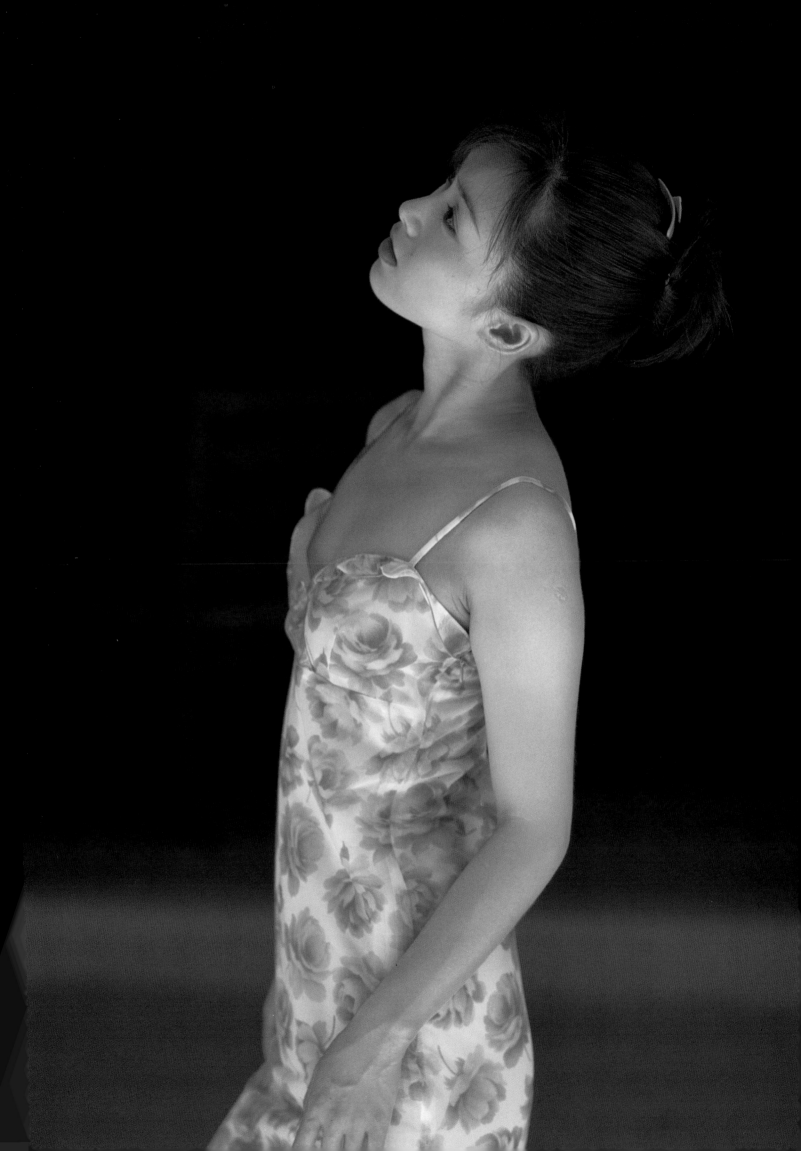

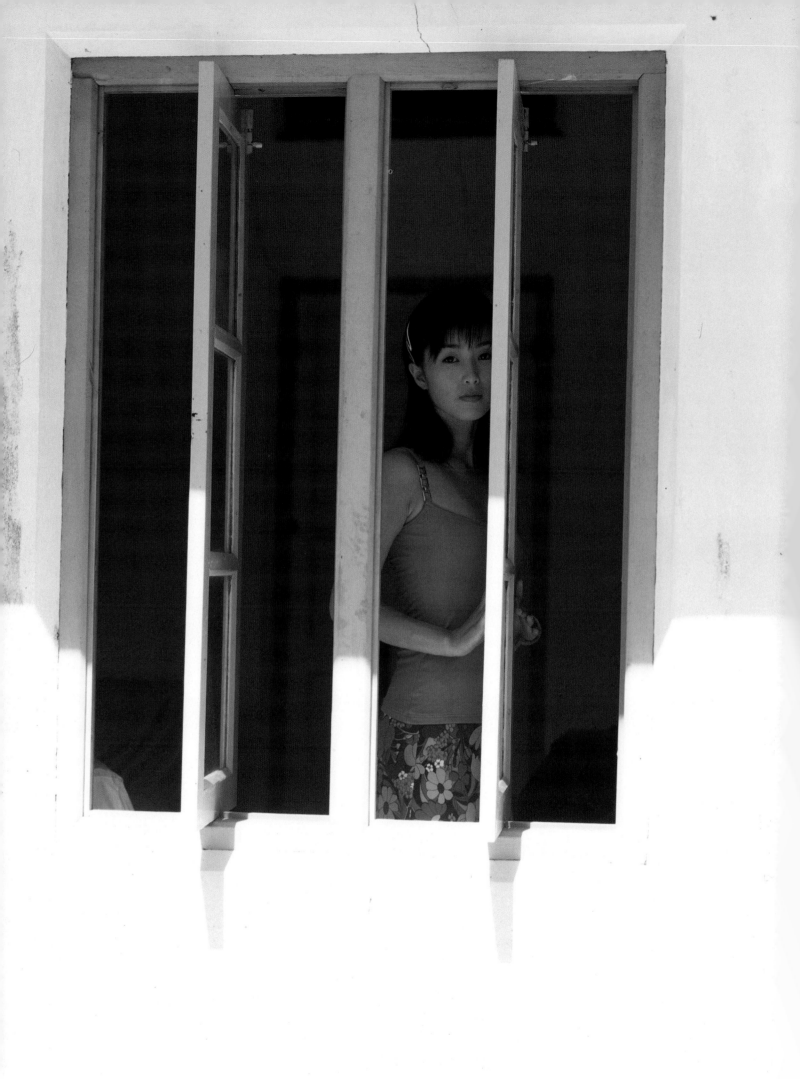

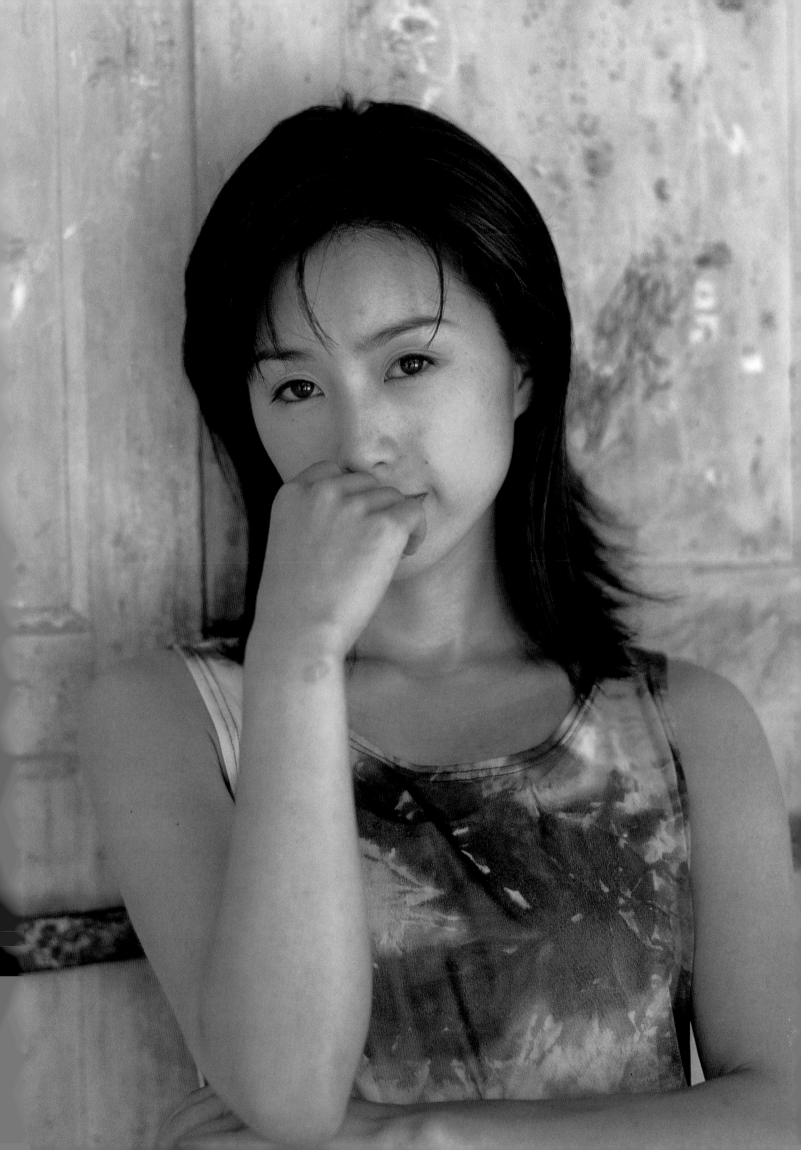

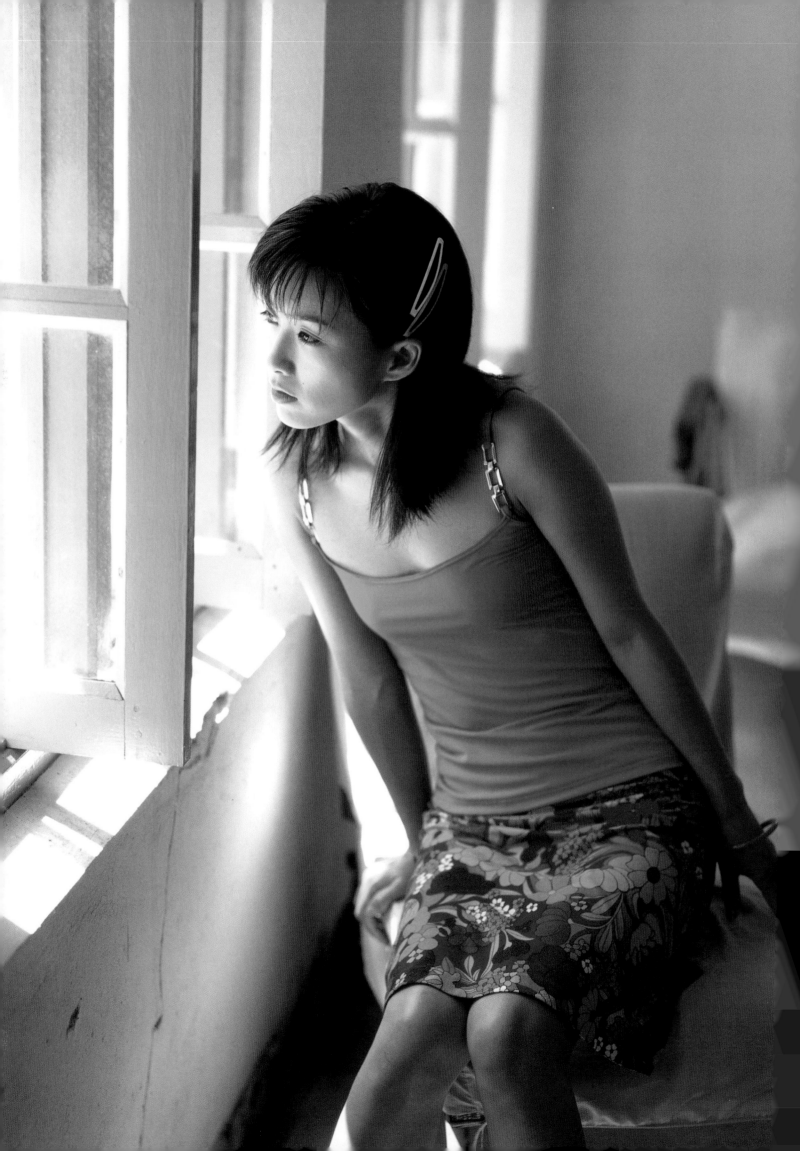

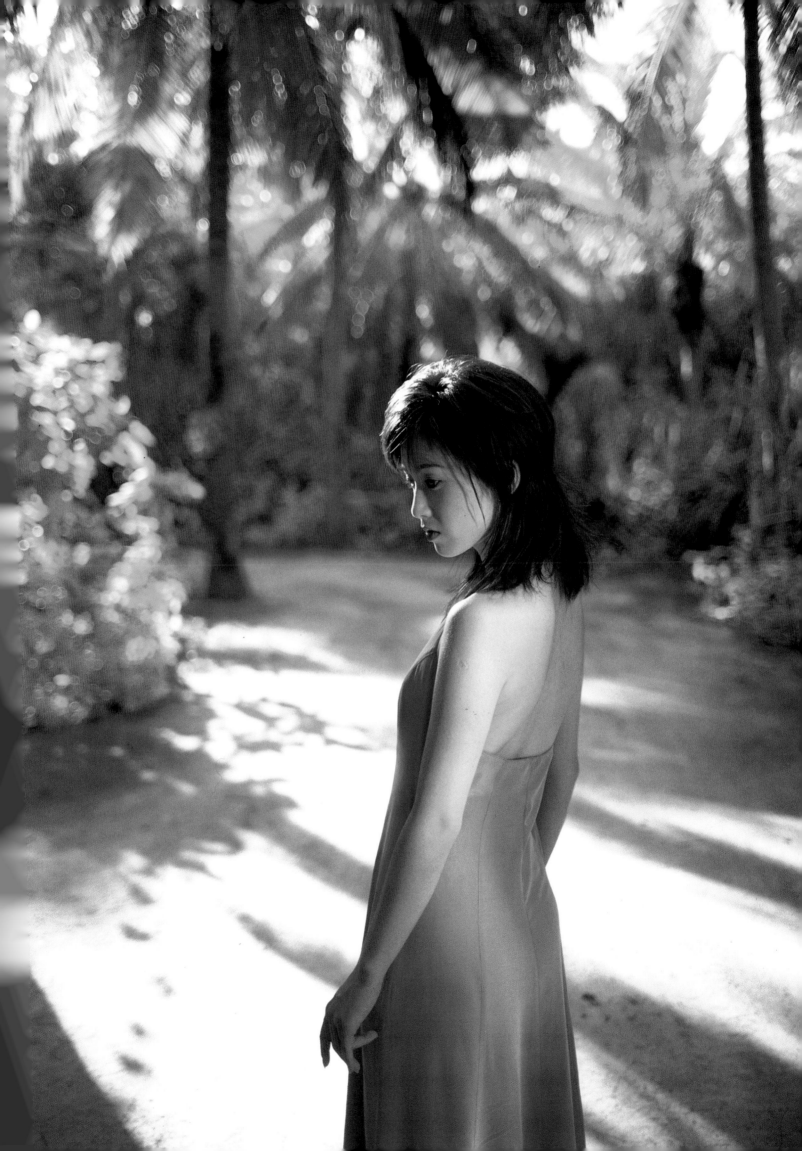

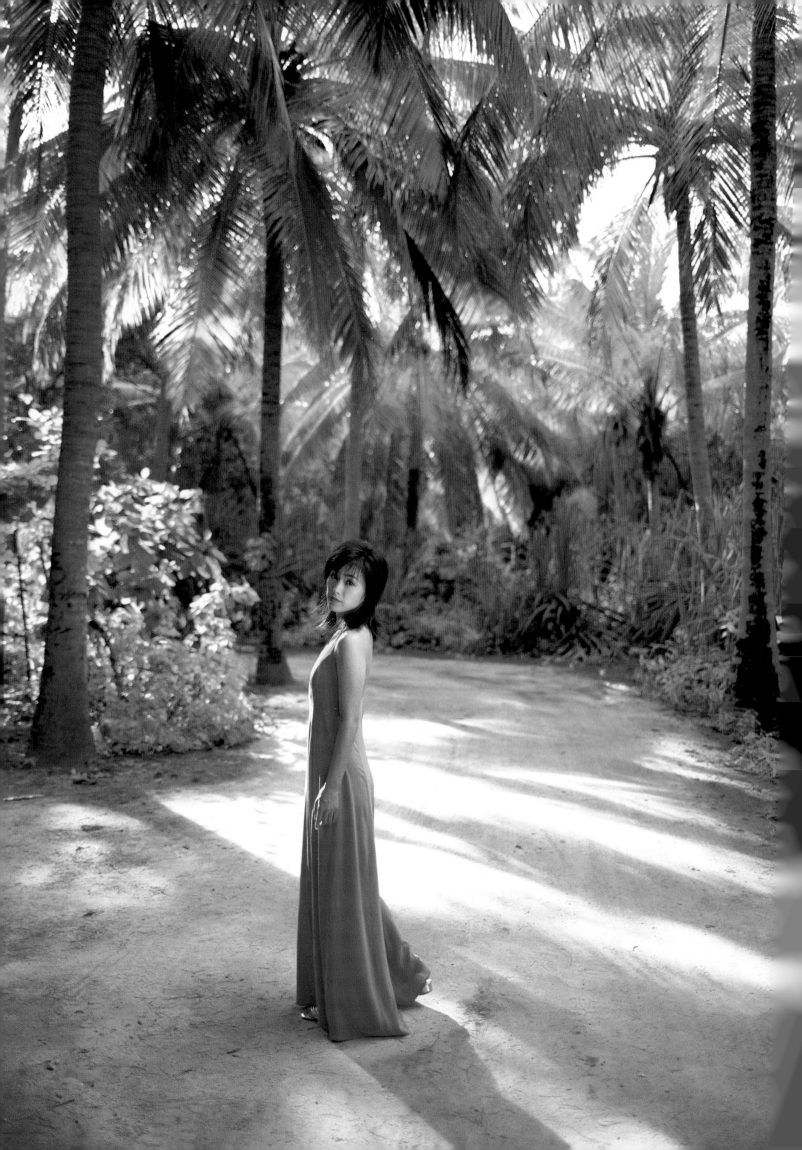

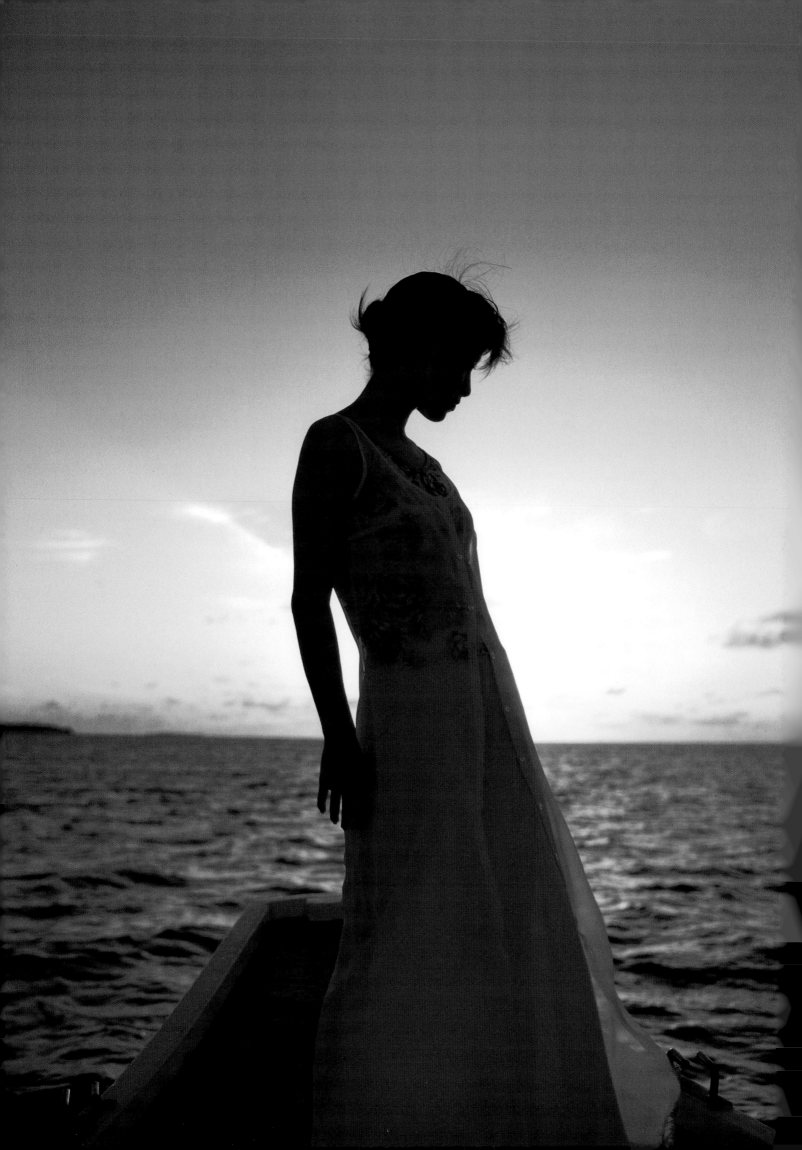

讓我一展歡顏

我就把心交給你

我是如此寂寞　所以　實現我的願望吧⋯⋯

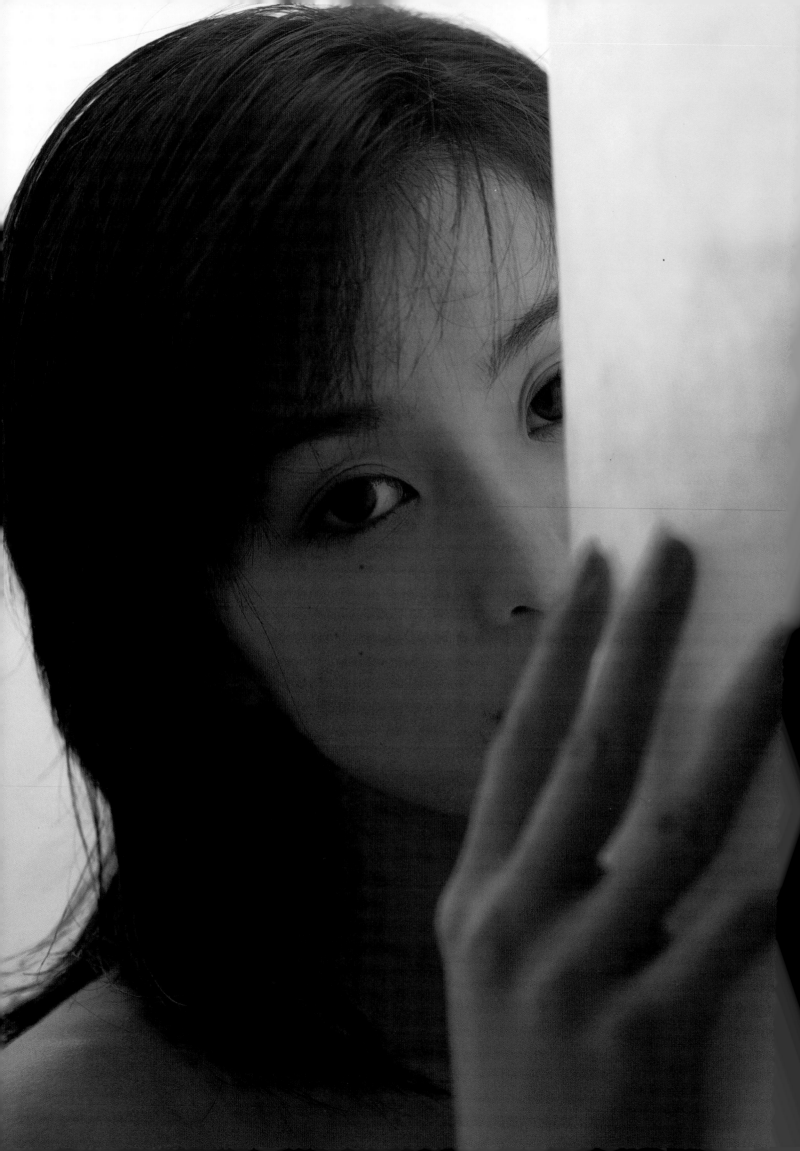

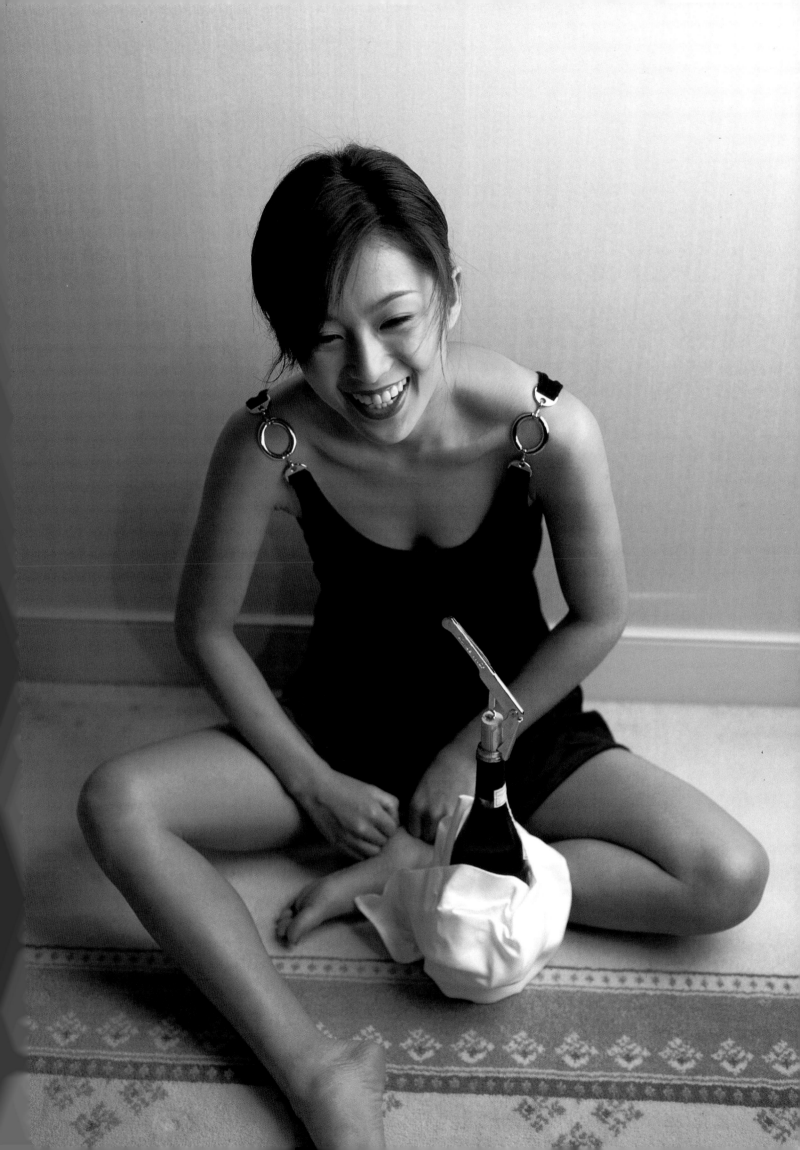

請抓住　這瞬間的一刻吧……

在你面前開懷地玩鬧著

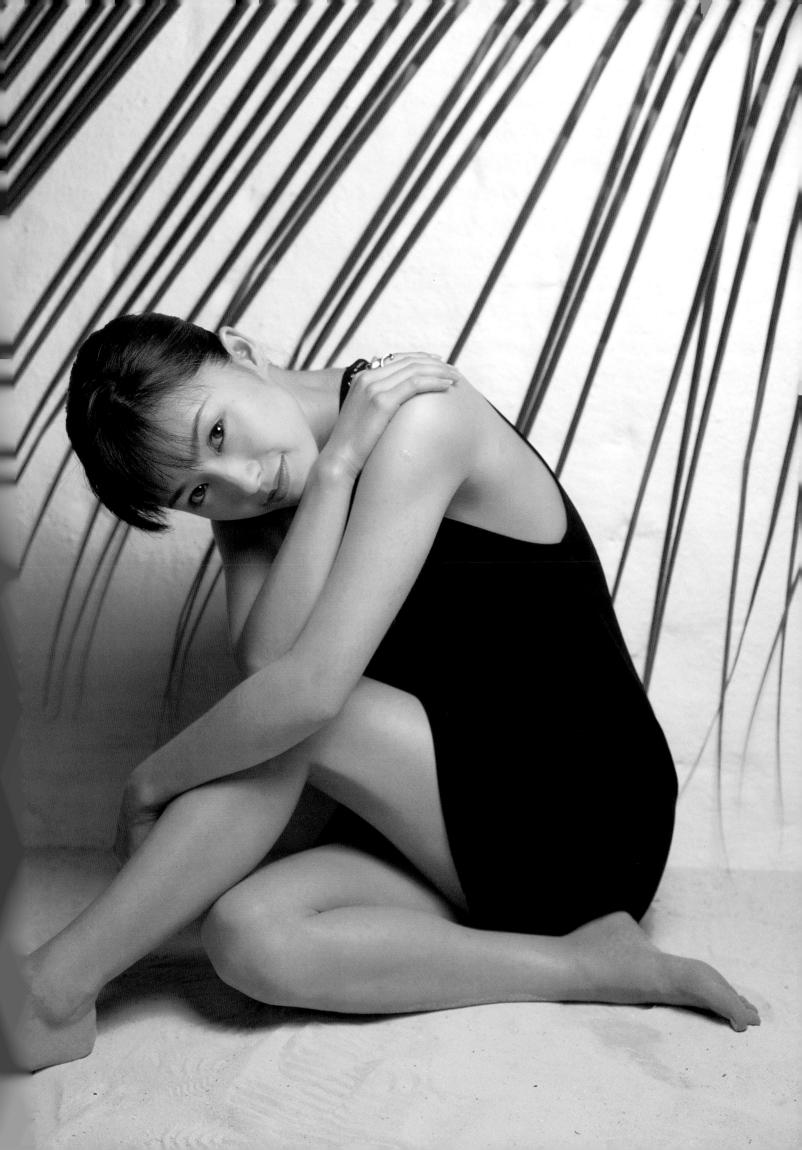

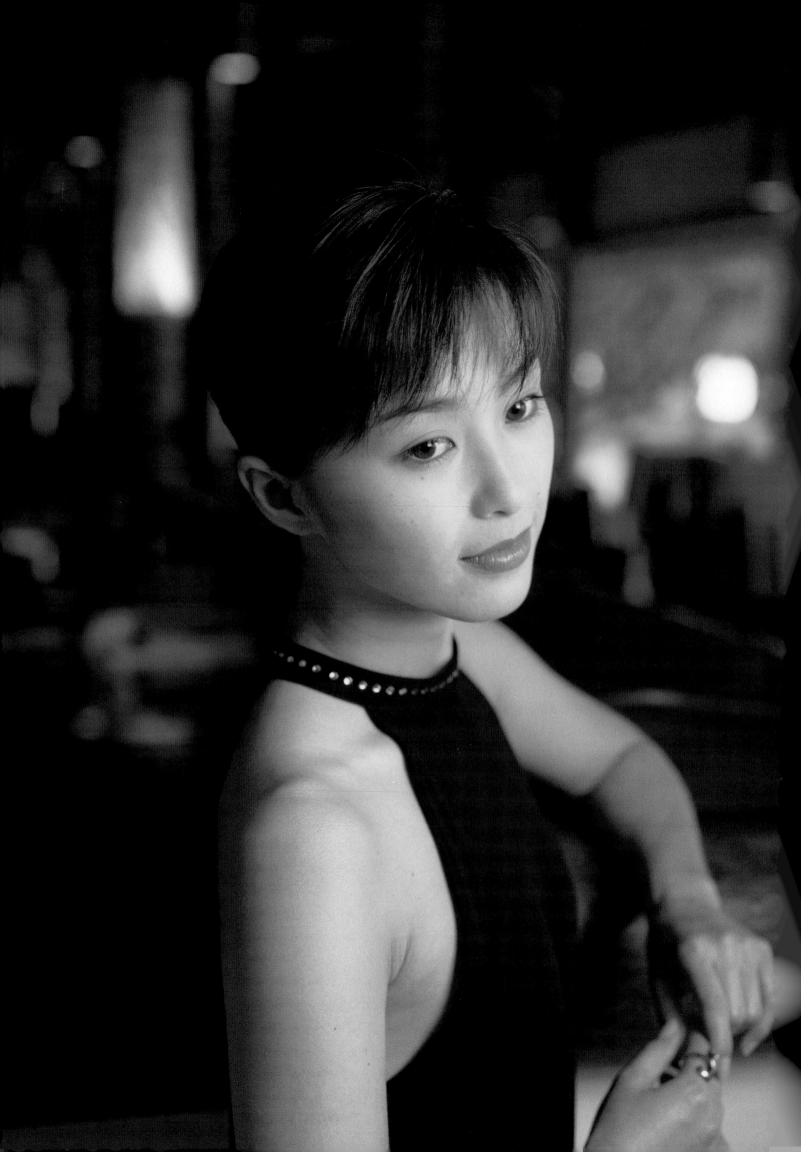

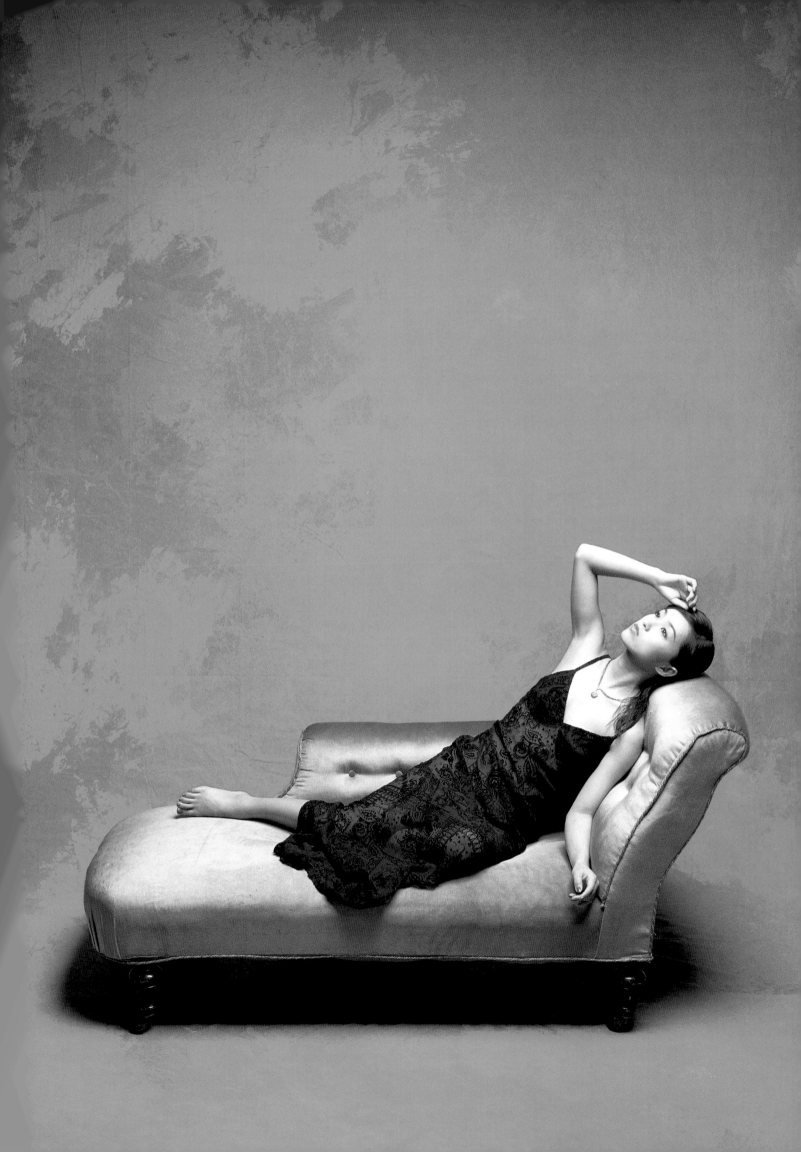

一生難見幾回的綺麗景致

鬼斧神工的繽紛色彩 以及

自然、純美的事物——

用充滿憧憬的心 將此書獻給世上那些

法子

NORIKO SAKAI PHOTO ALBUM

f i z z

Photographer:KOJI INOMOTO
Art Director:MASAYUKI MATSUSHITA(PACO FACTORY)

Lylic:NORIKO SAKAI

Stylist:MASAKO WATANABE
Hair&Make-up:CHIE ADACHI
Designer:YUKO ASAMI(PACO FACTORY)
Photograph(Under Water):MICHIYO NOJIMA
Assistant Photographer:HIROSHI NANBA
Assistant Designer:TOMOMI KOBAYASHI
Printing Director:HIROYUKI KOHSYU
Editor:NORIO KASAI

Producer:NOBUO MIZOGUCHI
Thanks to SUN MUSIC PRODUCTION©
Fellini Mariana
J I G S A W
きものや Katsumi

1998年1月1日初版第1刷發行

出版者/台灣東販股份有限公司　發行人/小宮秀之　攝影者/井ノ元浩二　譯者/許碧珊　新聞局登記字號/局版臺業字第4680號
地址/台北市南京東路4段25號3樓　電話/(02)2545-6277　傳真/(02)2545-6273　郵撥帳號/1405049-4
法律顧問/蕭雄淋律師　香港地區總代理/一代匯集　電話/278-20526　總經銷/農學股份有限公司　電話/(02)2917-8022

ISBN　957-643-621-4　Printed in Singapore

本書經株式会社ワニブックス　正式授權

本書若有缺頁或裝訂錯誤，請寄回調換。(台灣地區請寄至台灣東販，香港地區請寄回一代匯集)

ORIGINALLY PUBLISHED IN JAPANESE BY WANI BOOKS CO., TOKYO IN 1997.
CHINESE EDITION RIGHTS ARRANGED WITH WANI BOOKS CO., TOKYO THROUGH TOHAN CORPORATION, TOKYO.

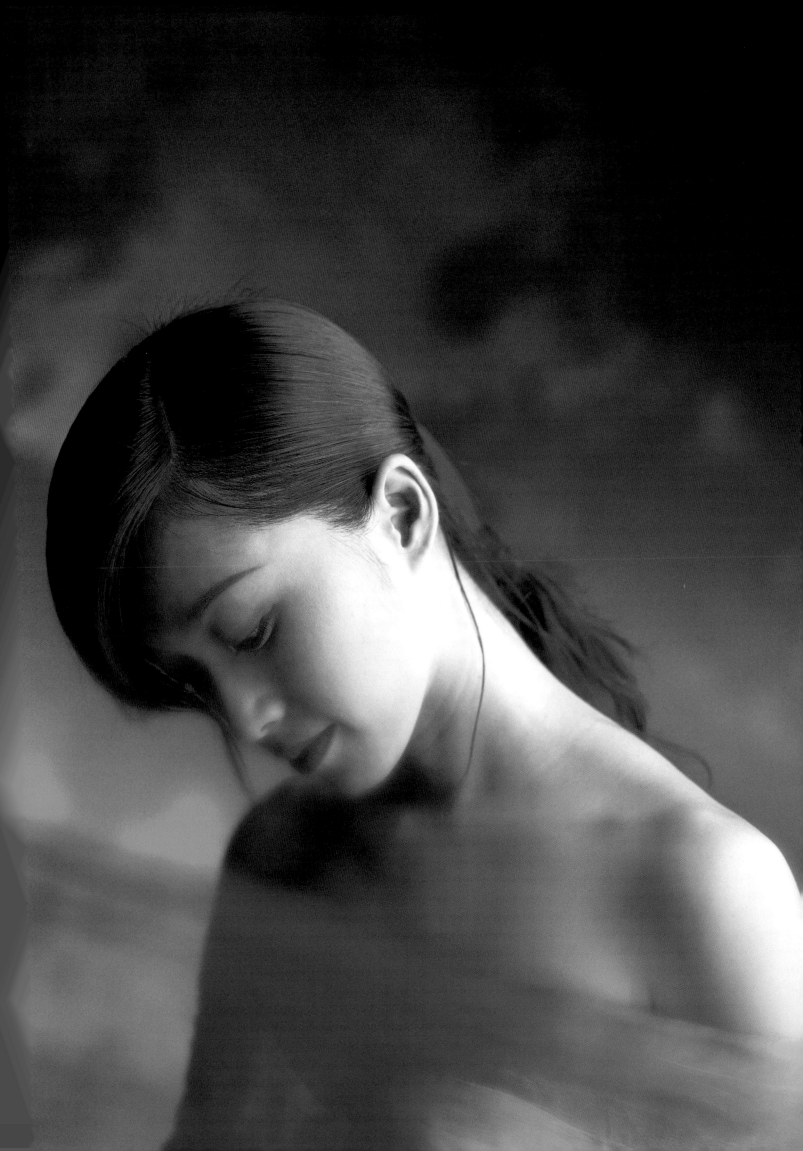

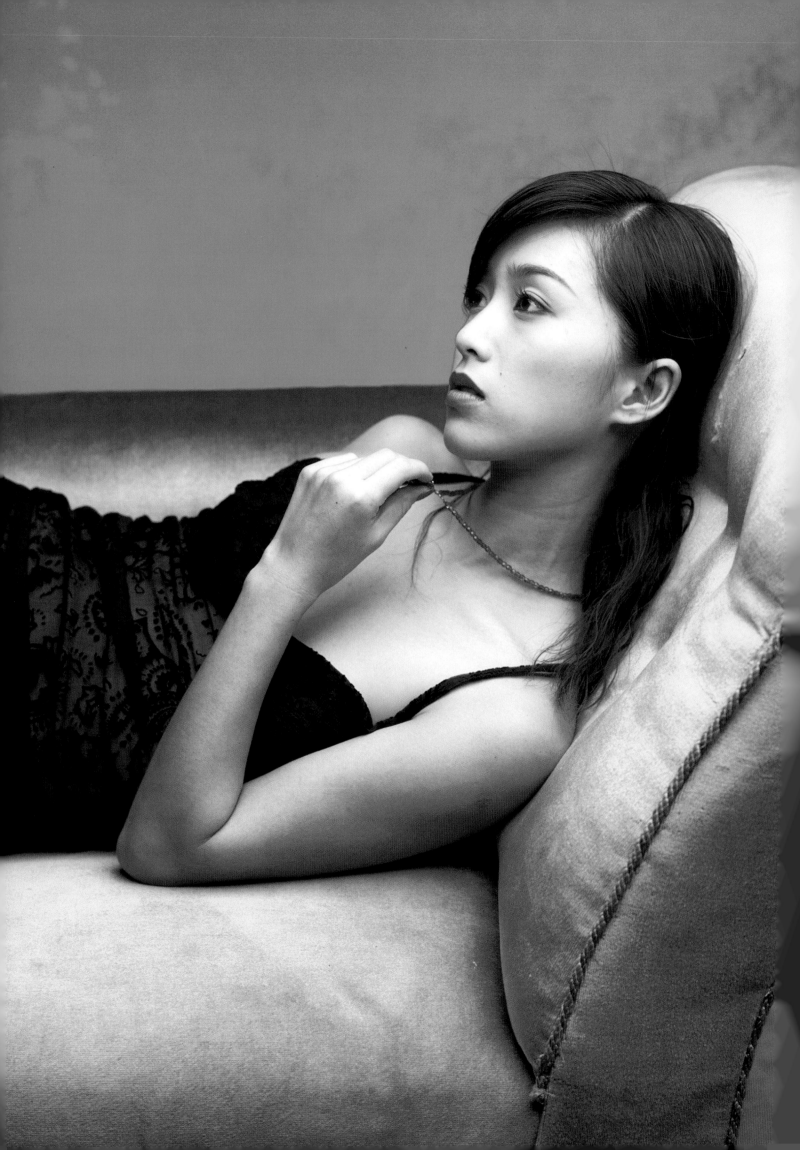

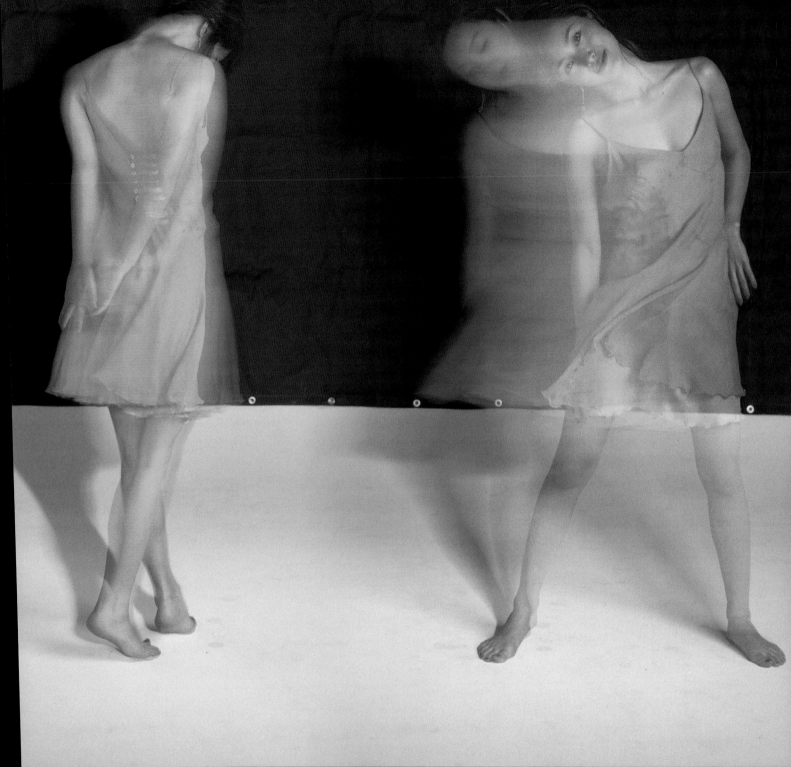

熱帶島嶼的夜　有種神祕的力量

讓我敞開心胸

用最原始的語言　向夜傾訴

岸邊的螢火蟲一明一滅地飛舞著……

這神祕的夜只屬於我一人

好想隨之起舞

在月光之下　在白沙之上　一個人跳舞

心開始融化　在這靜謐的夜裏

彷彿肉體和靈魂開始遊離似的　通體舒暢的感覺……

永遠也忘不了　這片

夜晚的海

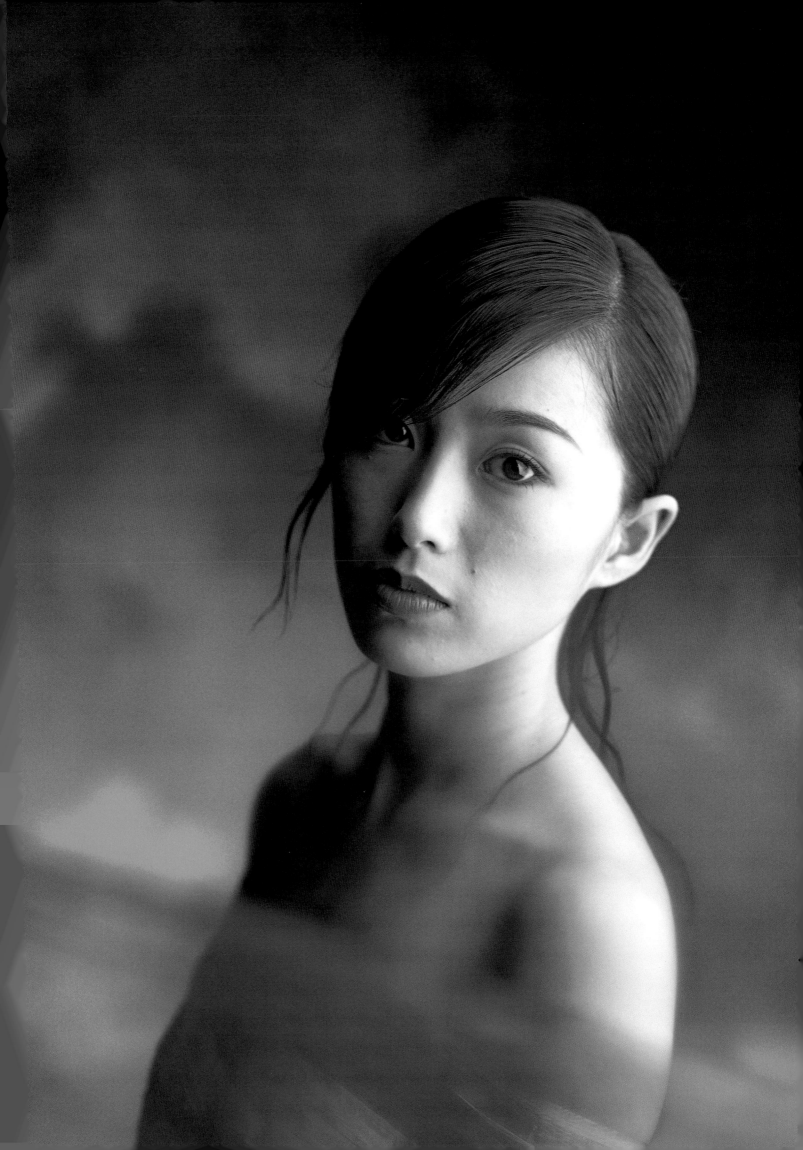